KB005653

우리,
독립
공방

우리, 독립공방

ⓒ 북노마드 2017

초판 1쇄 인쇄 2017년 12월 12일
초판 1쇄 발행 2017년 12월 19일

엮은이 북노마드 편집부
　　　'편집자 되기' 3기(김다솜 김선주 신은영 윤혜인 이슬미 조히라 최이슬)

펴낸이 윤동희

편집 윤동희, 김민채, '편집자 되기' 3기
디자인 위앤드
제작처 영신사(인쇄), 한승지류유통(종이)

ISBN 979-11-86561-47-8 02600

펴낸곳 (주)북노마드
출판등록 2011년 12월 28일 제406-2011-000152호

주소 08012 서울특별시 양천구 목동서로 280 1층 102호
전화 02-322-2905
팩스 02-326-2905
전자우편 booknomad@naver.com
페이스북 /booknomad
인스타그램 @booknomadbooks

– 이 도서의 국립중앙도서관 출판예정도서목록(CIP)은 서지정보유통지원시스템
　홈페이지(http://seoji.nl.go.kr)와 국가자료공동목록시스템(http://www.nl.go.kr/kolisnet)에서
　이용하실 수 있습니다. (CIP 제어번호: CIP2017031950)

www.booknomad.co.kr

우리,
독립
공방

북노마드
편집부
엮음

북노마드

prologue

앞으로 '더 많은' 것을 보게 될 것이다.
더 많은 지역에서, 더 많은 사람이,
더 좁은 틈새시장에 집중해 더 많은 혁신을
일으킬 것이다. 차별적 소비자를 공략하기
위한 맞춤형 상품을 수천 개씩 생산하는
소기업을 포함한 모든 생산자의 혁신이
모여 산업경제를 재창조할 것이다.
앞으로 사물의 롱테일을 보게 될 것이다.

크리스 앤더슨
『메이커스』 중에서

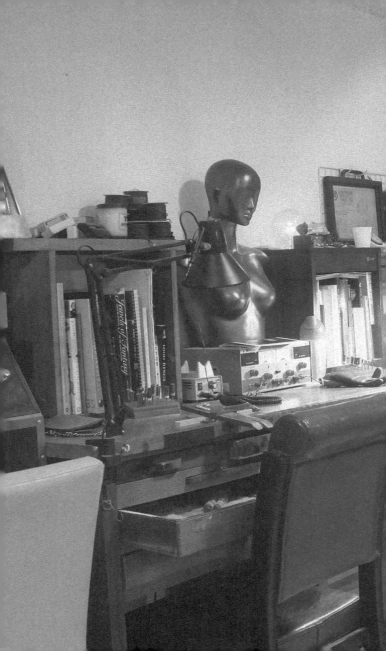

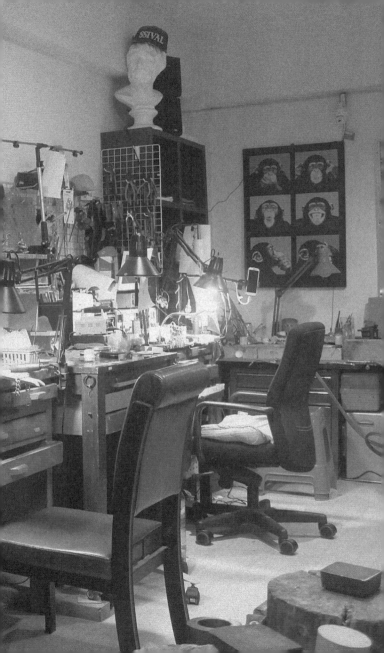

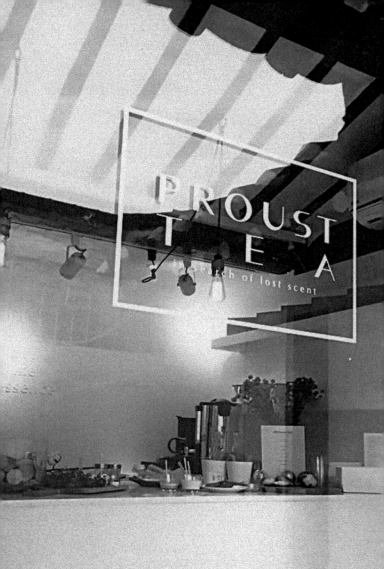

PROUST
TEA
in search of lost scent

일러두기

『우리, 독립공방』은 북노마드 윤동희 대표가 진행한 '편집자 되기' 수업의 과정을
모은 책입니다. 수업에 참여한 예비 편집자들(김다솜 김선주 신은영 윤혜인 이슬미 조히라
최이슬)이 소규모 독립공방 작가 및 운영자들을 만났습니다. 깊은 대화를 나눠준
공방 관계자님들과 예비 편집자들에게 인사를 전합니다. 고맙습니다.

차례

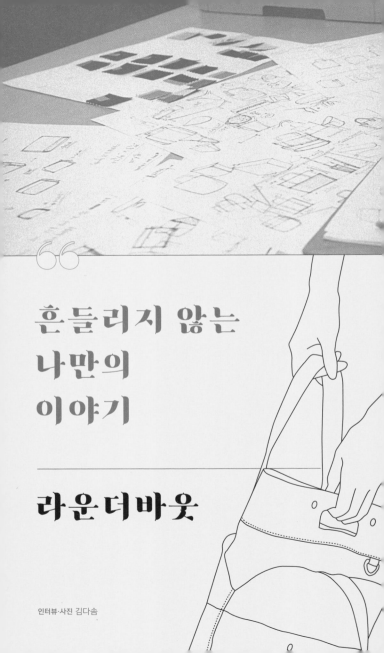

"

흔들리지 않는
나만의
이야기

라운드바웃

인터뷰·사진 김다솜

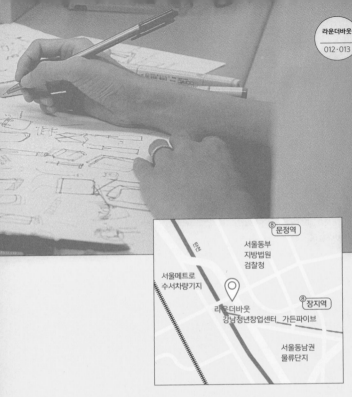

address 서울시 송파구 충민로 10
가든파이브툴관 5층 209
homepage www.in-roundabout.com
instagram @in.roundabout

#라운드바웃 #송승연 대표 #캔버스백 #문정동 #청년창업센터 #공공디자인
#내가 생각하는 디자인 #환경 #Re-Design #회전교차로
#걸음을 늦추고 주변을 바라보는 여유 #간결함 #자연스러움 #여백의 미
#흔들리지 않는 중심 #공방의 가능성 #창작자들의 작품을 존중하는 의식
#라이프스타일과 쓰임 #Longlife Design

공방을 열기 전에는 어떤 일을 했나요?
지금 이 길을 선택한 이유가 궁금합니다.

라운더바웃을 시작하기 전에 공공시설물 디자인 회사에서
디자이너로 일했어요. 우리가 생활하면서 쉽게 접하는
버스정류장 쉘터 광고, 휴지통, 공원 벤치, 공원의 시설물을
기획하는 통합 디자인을 했어요. 신규사업팀에 소속되어
가구 디자인도 진행했습니다.

회사에 다니며 하루하루가 그냥 흘러가는 기분이 들었어요.
아침부터 저녁까지 누군가의 일정에 맞춰 나의 하루를 보내고,
디자이너로서 의견을 제안하기보다 누군가의 요구를 들어주는
일이 많았어요. 욕심나는 좋은 아이디어나 프로젝트를 만나도
시간에 쫓겨 정신없이 지나쳐버리는 일도 많았고요.
그래서 나이가 들고 용기가 사라지기 전에 내가 생각하는
디자인과 일을 하자는 마음으로 시작했습니다.

작업의 영감은 어디에서 얻나요?

　　　작업의 영감은 친환경적인 라이프스타일을 추구하는
사람들과 '환경'을 주제로 이야기를 나누며 얻어요. 일회용품을
사용하지 않기 위해 장바구니와 텀블러를 들고 다니고, 자전거를
타거나 걸어서 초록을 찾는 사람들의 일상용품을 그들의
라이프스타일에 맞게 리디자인Re-Design하면 어떨까를 생각해요.

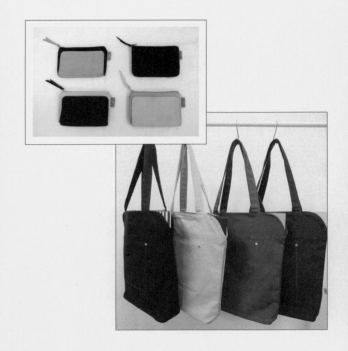

공방 이름은 어떤 의미인가요?

'Roundabout'은 '회전교차로'라는 뜻이에요.
미국식으로는 로터리Rotary라고 하죠. 회전교차로는 도로가
열십자+로 교차하는 지역에 신호등 대신 원형의 교통섬을 만들어
차량이 한 방향으로 돌아가며 원하는 방향으로 나가는 걸 말해요.
회전교차로에 들어가기 위해 속도를 낮추고 방향을 전환하는
과정이 교통사고율을 줄여주고, 교차로 정체를 줄여주는 효과가
있다고 합니다. 직선으로 가지 않아서 더 느리게 가거나 돌아가는
기분이 들지만 실제로 통행 속도도 더 빨라지고요.

　　　우연히 회전교차로의 기능을 소개한 기사를 보다가
하루하루 시간에 쫓겨 보이지 않는 압박감에 앞으로 나가는 데
급급한 현대인에게 저의 디자인이 그 걸음을 늦추고 주변을
바라보는 여유를 선물하는 회전교차로의 기능을 하면 좋겠다고
생각했어요. 여유로운 시간 속에 함께하기를 소망하는 마음도
담았고요.

공방의 지역과 장소를 선택한 이유가 있나요?

지금 작업실은 서울 송파구 문정동 가든파이브에 위치한
청년창업센터에 있어요. 지원을 받다보니 위치나 장소를
선택하는 데 어려움이 있었어요. 곧 지원이 끝날 예정이라
어떤 공간으로 옮길지 고민하고 있어요. 여건이 된다면
1인 창작자와 공방이 모여 있는 연남동이나 연희동 변두리
쪽으로 가고 싶어요. 교통은 조금 불편해도 낮은 담과 골목골목
소소한 이야기가 있는 곳이 좋아요. 계절의 변화를 가깝게
느낄 수 있고 작업실을 찾는 분들이 산책하는 기분으로 살랑살랑
오는 곳이면 좋겠습니다.

소규모 공방만의 장점과 단점이 공존할 텐데요. 공방을 운영하는 원칙과 수익 구조를 어떻게 만들어 가는지 궁금합니다.

소규모만이 누릴 수 있는 자유로움이 장점이에요. 언제든지 유동적으로 활동할 수 있고, 프로젝트의 선택이나 방향도 자유롭게 설정할 수 있으니까요. 자유로운 만큼 무거운 책임이 따라오지만, 누군가의 기준에 따라 조직적으로 움직이기보다 일을 만들어가는 구성원들이 능동적으로 참여하면서 좀 더 효율적이고 힘 있게 진행되고 있어요. 기존 회사들이 경직된 구조나 프로세스 때문에 하지 못하는 일들을 소규모 공방이나 독립 브랜드가 해내는 이유도 거기에 있을 거예요.

반대로 소규모여서 프로젝트를 진행하며 인력이나 시간적으로 한계에 부딪히는 일도 있어요. 저는 혼자서 일하기 때문에 자유롭게 운영하지만 일을 미루면 폭탄이 되어 돌아오기도 해요. 심하면 몇 주에 걸쳐 주말도 없이 일하는 날도 있어요. 가급적 그날 일은 시간 내에 끝내는 것을 원칙으로 삼고 있습니다. 일주일에 한 번은 외부에 나가 생각을 유연하게 풀려고 노력합니다.

Roundabout의 수익 구조는 '제품 기획 및 디자인-제작-판매'로 이루어져 있어요. 오프라인 편집 매장이나 온라인 플랫폼에 입점하여 판매를 위탁하는 방식과 제품을 유통 전문 업체에 판매하는 방식으로 진행하고 있어요. 그 밖에 제품 디자인 및 제작 관련으로 디자인 의뢰를 받기도 합니다.

**빠름이 대세인 시대에 느림과 아날로그 미학을
추구하는 이유가 있나요?**

느림과 아날로그 미학을 추구하기보다 제가 그런 사람인
것 같아요. 회사에 다닐 때는 말을 빨리 하면 좋겠다는 소리를
들을 정도로 말과 행동이 느렸어요. 번화가보다는 휴양림을
좋아하고, 산책하며 소소한 풍경을 즐기고, 화려함보다 간결함과
자연스러움을 좋아하고, 오래되어도 정갈한 오브제, 여백의 미를
좋아하는 성향이 묻어나는 것 같습니다.

**하고 싶은 일을 하며 사는 삶이지만 힘든 순간도 있을 텐데요.
공방을 준비하는 사람들에게 조언을 부탁드립니다.**

공방을 하다보면 하고 싶은 일을 하기 위해 하기 싫은
일들을 해야만 할 때가 많아요. 저처럼 1인 창작자로
제품 디자인부터 유통까지 진행한다면 더할 거예요. 때로는
빠르게 움직여야 하고, 감당하기 어려울 정도로 바쁜 날도 있어요.
독립 브랜드로 활동하면 그런 상황을 바람막이 없이 정면으로
맞부딪쳐야 해요. 그때를 대비해 시작하는 단계에서부터 흔들리지
않는 중심을 만들면 좋겠어요. 반드시 지켜야 하는 브랜드의
핵심가치나 어려움을 겪더라도 포기할 수 없는 일, 사람들에게
전하고 싶은 이야기를 잊지 않는 마음가짐이 필요합니다.

공방의 사전적 의미는 '예술가, 장인 등이 작품을 제작하기 위한 방이나 작업장, 혹은 그것의 공통의 기반이나 방침 아래 제작하는 예술가나 직인職人 집단'입니다. 자신이 생각하거나 지향하는 '공방' 개념은 무엇인가요? 3D 프린터 등 이른바 '메이커스makers' 시대를 맞아 공방은 어떻게 진화하거나 변화할까요?

과거에는 공방은 재료를 손으로 만져 작품을 만드는 공예 작가나 장인의 작업장, 핸드메이드 작가의 공간이라고 생각했어요. 최근에는 분야의 경계가 흐려지면서 공방은 '어떤 사람이 하는 무엇이다'라고 정의하는 게 어려워졌어요. 디자인과 공예가 만나고, 작은 공방이 브랜드와 협업하고, 아날로그 방법으로 시작해서 디지털 방식으로 완성되고, 디지털 방식으로 시작해서 아날로그로 완성되는 작업도 있어요.

제가 생각하는 공방은 '가능성'이에요. 작업 종류도 다양해지고 기법과 재료도 현대적으로 발전하면서 예술가나 장인의 전유물이었던 공방이 젊어지고 대중적이 되었어요. 공방들도 원데이 클래스나 쇼룸처럼 공유하는 공간을 만들면서 문턱도 낮아졌어요. 그러다보니 자연스럽게 공방들이 모이는 지역은 활기를 찾고 새로운 문화가 형성되고 있습니다. 이렇듯 공방은 문화적·경제적으로 다양한 가능성을 품고 있어요. 누구나 디자이너가 되고 메이커가 되는 시대에 강한 개성과 높은 완성도를 보유한 작업이 많아질 겁니다. 다양한 툴이 개발되어 공방과 1인 창작자가 다룰 수 있는 분야도 넓어지겠죠.

제가 생각하는 공방과 1인 창작자의 어려움은 제품과 자신의
존재를 알리는 홍보입니다. 질적·양적으로 성장하면 홍보와
지속가능한 작업 환경을 만들기 위해 작은 공방이나
독립 브랜드들이 모여 마을 단위 혹은 디자인과 공예를 넘나드는
일상창작 문화를 만들어가는 것이 필요할 거예요. 공방의 진화와
발전도 중요하지만 창작자들의 작품을 존중하는 의식도 변화해야
합니다. 누군가의 창작물을 베끼거나 메이저 브랜드가 아니라는
이유로 창작물을 낮게 평가하는 문화도 개선되어야 함께
성장할 수 있지 않을까요?

Roundabout을 비롯해 소규모 공방이나 비즈니스가
각광받는 것은 저성장시대의 청년문화가 배경이 되었다고
생각합니다. Roundabout의 제품을 아끼는 이들의 공통된
정서나 문화는 무엇이라고 생각하세요?

디자인의 화려한 외형보다 라이프스타일과 쓰임에 중점을
두는 것이 아닐까요.

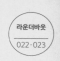
환경에 대한 남다른 의식도 Roundabout의 매력입니다.
환경을 주요한 요소로 삼는 이유가 있나요?

　　　　제가 가장 관심을 가지고 있는 분야예요. 인간도 환경이라는
범주에 속하기 때문에 환경과 더불어 살아야 해요. 그런 생각이
환경과 관련된 디자인 작업과 프로젝트에 대한 관심으로
연결되었어요. 디자인 분야에서도 환경 보호, 지속가능한 디자인을
위한 프로젝트, 제품 제작 과정을 개선하려는 시도가 계속되고
있어요. 좀더 나은 기술을 활용하고 핸드메이드와 지역 살리기
개념으로 접근하고, 리사이클 및 업사이클처럼 제품 생산과
소모의 과정에 개입하여 새로운 가치를 만들어냅니다.
저는 제품의 장식적인 디자인보다 기능과 쓸모에 집중해 오랫동안
사용하고 시간이 지나도 질리지 않는 '롱라이프 디자인Longlife
Design'에 초점을 맞추고 있어요.

　　　　우리는 모든 것이 소비되는 시대에 살고 있어요. 소비하고
버리는 일이 너무 쉽고 빠르게 진행되고 있지만 물건을 만들기
위해 거치는 수많은 노동, 원재료의 쓰임, 이동하는 발자취를
간과해서는 안 됩니다. 디자인이 그 과정에 영향을 끼쳐요.
디자인을 통해 해결할 수 있을 거예요. 디자인에서 디테일을 바꿔
재료의 쓰임을 줄이고 반대로 낭비할 수도 있어요. 어떤 소재를
사용하고 어떤 공정을 거치는지에 따라 환경에 큰 영향을 끼쳐요.
원재료의 20퍼센트만이 제품으로 남는다는 말이 있는데,
그 비중을 높이고 제품의 만족도와 수명을 늘려 환경 보호에
보탬이 되고 싶습니다.

제품 제작보다 유통이 중요하고 그만큼 어려워졌습니다.
유통 문제는 어떻게 준비하고 해결했나요?

유통은 지금도 어렵고 계속 배우고 있어요. 처음에는
좋아하는 디자인 편집매장 위주로 브랜드와 제품 소개서를 준비해서
메일을 보냈어요. 최근에는 기존 유통망을 유지하면서 플리마켓과
페어에 참가해 찾아와준 분들에게 제품을 소개하면서 브랜드를
알리고 있어요. 개인 부담으로 페어에 참가하기가 쉽지 않아서
지원 사업을 통해 페어에 참여하는 기회를 늘리고 있습니다.

공방의 하루가 궁금합니다.

우선 작업실에 도착해서 메일을 확인하고, 전날 적어두었던
일들을 해결합니다. 매일 달라서 금방 끝나는 날도 있고,
너무 많아서 하루에 마치지 못하는 날도 있어요. 조금 한가한
시간에는 독립 브랜드를 운영하는 분들을 만나 안부를 묻고
그간의 일들을 나눠요. 샘플 작업을 할 때는 도안을 만들어서
미싱으로 어설프지만 목업을 합니다. 오후에는 택배 작업도 하고요.
한 달에 한두 번은 제품을 위탁 판매하는 매장을 찾고,
원단 시장이나 부자재 시장에도 갑니다. 일을 만들기 위해
새로운 일을 기획하고, 다른 업체와 미팅도 진행하고요.

자유롭게 시간을 쓰고 일정을 조정하는 것을 제외하면
여느 디자이너의 하루와 다르지 않아요. 매일 비슷한 하루지만
그 안에는 치열하게 무언가를 만들고 채우는 시간도 있고,
길을 찾기 위해 헤매는 시간도 있고, 한없이 늘어져
고민에 빠지거나 노는 시간도 있어요.

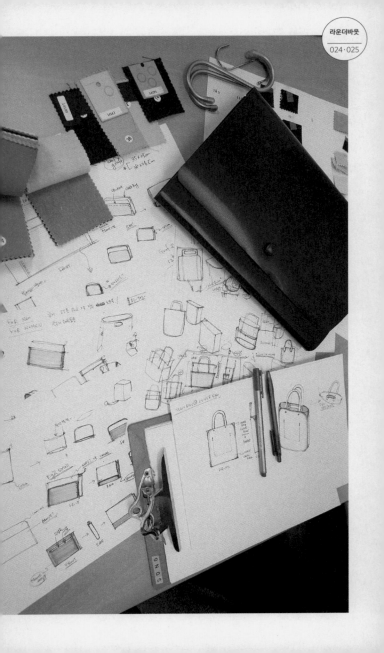

제가 생각하는 공방은
'가능성'이에요. 작업의 종류가
다양해지고 기법과 재료도
현대적으로 발전하면서 예술가나
장인의 전유물이었던 공방이
젊어지고 대중적이 되었어요.
공방의 문턱도 낮아졌어요.
자연스럽게 공방들이 모이는
지역은 활기를 찾고 새로운 문화가
형성되고 있습니다.
공방은 문화적·경제적으로
다양한 가능성을 품고 있어요.
누구나 디자이너가 되고
메이커가 되는 시대에 강한 개성과
높은 완성도를 보유한 작업이
많아질 겁니다.

라운더바웃

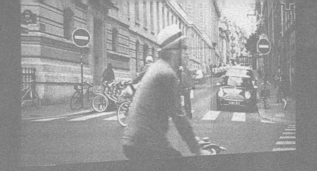

미술관옆 작업실 = 디자이너 미스김, 그녀의 작업실
오랜 시간 미스김 혼자서 목공, 페인팅, 전기, 페브릭 등 모든 작업을 해서 만들어 낸 소중한 공간
뚝딱뚝딱 공방 + 찰칵찰칵 사진관 + 아주 작은 카페 + 소소한 소품샵 + 기발한 전시관
만남의 광장 + 어쩌면 다방 + 가끔은 식당 ‖ 그러니까 결국, 하고 싶은 건 다 하겠다는 이야기

66

내가 하고 싶은
디자인,
느리지만 꾸준히!

미술관옆
작업실

인터뷰·사진 조히라

경복고등학교

인왕산

박노수미술관

경복궁

미술관옆작업실

통인시장

배화여자대학교

사직공원

③ 경복궁역

③ 독립문역

address 서울시 종로구 옥인길 40

instagram @workroom.bytheartmuseum

#미술관옆작업실 #김소연 대표 #문구 #서촌공방 #문구의 다양성
#1인 디자인 오피스 #초심 #행복 #자기 확신 #디자이너 미스 김 #아날로그
#원고지 #손으로 쓰는 것

공방을 열기 전에는 어떤 일을 했나요?
지금 이 길을 선택한 이유가 궁금합니다.

　　　　프리랜서 인테리어 디자이너로 오래 일했어요. 혼자서
디자인하고 시공까지 진행했죠. 일이 워낙 힘들어서 나이 들면
못하겠다는 생각으로 했어요. 언젠가 그만두면 작은 작업실에서
내가 좋아하는 걸 디자인하고 만들고 싶었어요. 10년이 되던 해에
친구와 산책하듯 다녔던 서촌을 지나다가 지금의 작업실 자리를
보았어요. 초록색 기와지붕의 작은 공간을 보는 순간 무언가에
홀린 듯 작업실을 만들겠다고 결심했어요. 바로 계약하고,
하던 일도 정리하고 6개월 동안 전기, 목공, 페인트 등 홀로
작업해 미술관옆작업실을 만들었습니다. 제가 디자인하고
만드는 것들은 제가 직접 사용하고 싶어서 만든 것들이에요.
어릴 적부터 동네 문방구 아저씨와 가깝게 지낼 정도로 문구
사랑이 남달랐어요. 어른이 되어서도 손 편지를 좋아해서 친구의
생일이나 축하할 일이 있을 때마다 카드나 편지지에 손 글씨로
마음을 전했어요. 일기도 꾸준히 쓰고요. 유럽 등 다른 나라들과
달리 우리는 스테이셔너리stationary의 다양성이 부족해요.
포장지를 사려고 해도 마음에 드는 것을 찾기가 힘들고, 엽서나
편지지도 예쁘다 싶으면 홀마크hallmark 같은 수입 제품이에요.
가격도 비싸죠. 그래서 작업실을 만들어 내가 좋아하는 것들을
만들기로 결심하고, 뜯어서 사용하는 메모지와 카드 〈내 마음이
들리니〉 시리즈를 내놓았어요. 문구류가 아니더라도
제가 사용하고 싶은 것이라면 무엇이든 만들고 싶어요.

공방 이름은 어떤 의미인가요?

작업실을 계약하고 공사하면서 생각한 이름은 '그녀의
작업실'이었어요. 그러다가 갑자기 '미술관옆작업실'이
생각났어요. 제가 영화를 좋아하거든요. 한 달에 서너 번
극장에서 영화를 보거나, 시험이 끝나면 비디오를 두 편씩 빌려서
보았는데 그중 〈미술관 옆 동물원〉이라는 영화가 있었어요.
지금도 비디오테이프를 소장하고 있을 정도로 좋아하는
영화인데 작업실 공사를 하다가 갑자기 생각났어요.
당시 작업실 옆에 박노수 미술관이 개관을 앞두고 있었거든요.
말 그대로 '미술관옆작업실'이 되는 거였어요.

**소규모 공방만의 장점과 단점이 공존할 텐데요. 공방을 운영하는
원칙과 수익 구조를 어떻게 만들어 가는지 궁금합니다.**

　　미술관옆작업실을 '1인 디자인 오피스'라고 소개하곤 해요.
개인 작업실이자 1인 기업으로 운영하고 싶어서 '소규모'가
어울려요. 혼자 일해서 내 마음대로 할 수 있다는 게 장점이에요.
하고 싶은 걸 할 수 있고, 시간도 마음대로 운용하고, 실패하더라도
나만 책임지면 되니까 두려움이 없어요. 다른 사람의 간섭이나
스트레스도 적고요. 다만 혼자 하다보니 '마감'이 없다는 게
장점이자 단점이에요. 작업 속도가 느린 편인데, 혼자 일하다보니
한 가지 작업을 꽤 오래 해요. 반대로 한 가지 작업에 저의 시간과
생각과 열정을 충분히 할애하기에 후회 없이 작업하고 있어요.

　　작업실 운영에 원칙은 없지만, 처음 가졌던 마음을 잊지
않겠다고 다짐합니다. 하던 일을 내려놓고 새로운 일을 시작하면서
'행복'을 최우선으로 두었기 때문에 돈이나 주위의 시선을 의식하지
않으려 해요. 작업실 초기에 다방 개념으로 계절마다 하나의
음료를 판매했는데 '몽키 미숫가루'라는 음료가 한마디로
대박이 났어요. 그 음료는 100일이 되지 않아 판매를 중단했는데
돈은 벌었지만 품절된 제품을 채워 넣을 시간이 없다는 사실을
받아들이지 못해서였어요. 새로운 디자인도 구상하지 못했고요.
그 일이 돈보다 내가 하고 싶은 디자인을 하자고 결심하는 계기가
되었어요. 돈이나 다른 사람의 시선을 의식하지 않고 내가 하고
싶은 디자인을 꾸준히 하는 행복한 디자이너로 남고 싶어요.

방금 말한 대로 작업실을 시작하면서 나의 '행복'을 최우선으로
삼은 만큼 수익 구조를 최우선으로 생각하지는 않아요.
물론 기본 운영에 필요한 최소한의 비용을 안정적으로 확보해야
하지만 수익 구조를 위해 전략을 세우지는 않고 있어요.
결과적으로 제가 하고 싶은 디자인을 편안한 마음으로 할 수 있게
되었어요. 다행히 지금까지 한 번도 적자 없이 행복하게
디자인하고 있습니다.

**빠름이 대세인 시대에 느림과 아날로그 미학을
추구하는 이유가 있나요?**

　　세상이 빨라졌다고 해서 모든 사람이 빨라진 건 아니에요.
따라가지 못해서 뒤처지는 사람도 있고, 자진해서 천천히 가는
사람도 있고, 빠름을 원하지 않는데 어쩔 수 없이 빠르게 사는
사람도 있을 거예요. 각자 달라요. 저는 느리게 사는 아날로그
미학이 좋아서 이렇게 살고 있는 거예요.

**하고 싶은 일을 하며 사는 삶이지만 힘든 순간도 있을 텐데요.
공방을 준비하는 사람들에게 조언을 부탁드립니다.**

　　작업실에서 일하다보면 작업실을 갖고 싶은 손님이나
지인들이 조언을 요청해요. 그때마다 자기 자신에 대한 확신이
있어야 한다고 말해요. 자기가 무엇을 하고 싶은지를 가장
잘 아는 사람은 바로 자기 자신이니까요.

유럽, 동남아시아 등 여행 사진으로 상품(엽서)을 만들어
판매하고 있습니다. 여행이 디자인 또는 작업에 어떤 영향을
끼치나요?

　　　'백일 동안의 유럽, 백장의 기억'이라는 제목으로 혼자
다녀온 유럽여행 사진으로 엽서와 사진을 판매하고 있어요.
다른 여행지의 사진도 추가할 예정입니다. 여행은 휴식이자
디자인의 영감을 가져다주는 고마운 존재입니다. 작업물 가운데
여행을 하며 떠오른 아이디어를 실제로 구현한 것도 여럿 있어요.
사진을 마음껏 찍을 수 있는 신나는 시간이기도 하죠. 여행은
삶에 큰 부분을 차지하는 친구입니다.

**'서촌' 지역에 대한 사람들의 관심이 높아졌습니다.
서촌에서 미술관옆작업실은 어떤 의미를 갖는 공간이
되길 바라나요?**

작업실을 시작한 2013년에는 서촌이 지금처럼 알려지지
않았어요. 동네 아이들이 뛰놀고 어르신들이 길가에 앉아 담소를
나누고 마을버스에서 인사를 나누는 동네였어요. 그 조용함이
좋았어요. 그 후, 이른바 명소가 되면서 오래도록 동네를 지켰던
가게들이 새 가게들로 바뀌었어요. 서촌의 급격한 변화를
가까이에서 지켜보면서 저도 작업실의 정체성을 고민했어요.
서촌을 찾아오는 사람들이 "미술관옆작업실이 그대로 있어서
좋아요"라고 하실 때마다 감사하며 첫 마음을 되새깁니다.
미술관옆작업실이 이 자리에 늘 있었던 것처럼 조용히,
자연스럽게 동네에 녹아들면 좋겠습니다.

독립 브랜드로 확장할 계획은 없으세요?

1인 디자인 오피스로 '미술관옆작업실'을 운영하면서 확장보다는
제가 만들어내는 디자인 제품들에 집중하고 싶었어요.
고맙게도 지난 4년간 이 자리에 개인 작업실로 있으면서
꾸준히 디자인 작업을 하고 디자인 제품들을 출시해온 덕분에
자연스럽게 '미술관옆작업실'이라는 브랜드로 자리 잡게
되었어요. 앞으로도 지금까지의 속도와 방향성을 잃지 않고
'미술관옆작업실'다운 디자인 작업을 계속 해나가려고 해요.

**손으로 써야만 하는 엽서, 편지지, 카드, 노트를 만들어 판매하고
있습니다. 디지털 문화의 반대에 놓인, 그래서 점점 사라져가는
문화를 상품으로 만드는 특별한 고집이 느껴집니다.**

어릴 적부터 아날로그 제품을 몹시 좋아했어요. 세상이
변해도 사라지지 않았으면 하는 것이기에 더욱 예쁘고, 사용하고
싶게 이어가는 게 꿈이에요. 미술관옆작업실의 인기 있는
제품들은 한결같이 '우리가 잊고 지낸 원고지'를 모티프로 한
것들이에요. 원고지 편지지나 그림일기장 등을 보시고 과거를
회상하거나 반가워하며 구매하는 분들이 많아요. 손으로
적는다는 것, 즉 연필을 움직여 마음과 생각을 담는 행위가
잊히거나 사라져서는 안 된다고 생각해요. 글씨체에는 오롯이
자기 자신이 담겨 있어요. 많은 사람들이 사용하고 싶은 상품을
만드는 아름답고 멋진 작업을 하고 싶어요.

'당신이 그냥 지나치면 안 될 바로 이곳'이라는 가게 소개글이 인상적입니다. 이 글처럼 지금까지 가본 곳 중 그냥 지나칠 수 없었던 인상 깊은 작업실(공방)이 있나요?

'작업실'이라고 하면 사람들이 쉽게 들어가지 못하는 것 같아요. 그렇다고 가게나 숍이라는 표현은 싫었어요. 열심히 생각한 끝에 '당신이 그냥 지나치면 안 될 바로 이곳'이라고 소개했어요.

작업실을 구체적으로 꿈꾸게 해준 공간이 있었어요. 2009년 파리를 여행하며 아무 지하철역에서 내려 하염없이 걸었어요. 그러다 아주 작은 오르골 가게에 불쑥 들어갔어요. 작은 부속품들이 창에 주르륵 놓여 있고, 할아버지가 오르골을 만드시던 장면이 너무 좋았어요. 할아버지와 영어로 30분 넘게 대화를 나누었는데, 특별할 것 없는 이야기였는데도 정말 좋았어요. 가게를 나서며 '언젠가 작은 작업실을 열어 사람들과 대화를 나누는 공간을 만들어야지'라고 생각했어요. 파리에 다시 가게 된다면 그 오르골 가게를 다시 찾아가고 싶어요.

**편지, 엽서 등 '손으로 쓰는 것'에 향수를 느끼게 해주고 있어요.
다시 '재발견'하고 싶은 작품이 있나요?**

많은 분들이 원고지로 만든 편지지와 엽서, 그림일기장을
새롭게 디자인한 노트를 좋아하는 걸 보면서 작업에 확신을
갖게 되었어요. 내가 좋아하는 오래된 것을 기억하고 좋아하고
추억하는 사람들이 많다는 사실이 놀라웠어요. 잊혀가는 것들을
새롭게 만드는 작업을 계속할 겁니다. 제가 사용하고 싶어야
한다는 전제조건도 변하지 않을 거예요. 달력, 요즘은 보기 힘든
앨범, 스티커, 종이봉투를 새롭게 디자인하고 싶어요.
문구에 국한하지 않고 내가 갖고 싶거나 사용하고 싶은 것들을
디자인하고 만들 거예요. 느리면 느린 대로, 꾸준히.

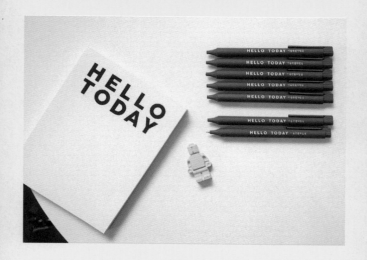

처음 가졌던 마음을 잊지 않겠다고
다짐합니다. 돈이나 다른 사람의 시선을
의식하지 않고 내가 하고 싶은 디자인을
꾸준히 하는 행복한 디자이너가 되고
싶어요. 세상이 빨라졌다고 해서
모든 사람이 빨라진 건 아니에요.
따라가지 못해서 뒤처지는 사람도 있고,
자진해서 천천히 가는 사람도 있고,
빠름을 원하지 않는데 어쩔 수 없이
빠르게 사는 사람도 있어요.
저는 느리게 사는 아날로그 미학이
좋아서 이렇게 살고 있어요.
자기 자신에 대한 확신이 있어야 해요.
자기가 무엇을 하고 싶은지를
가장 잘 아는 사람은 바로
자기 자신이니까요.

미술관옆작업실

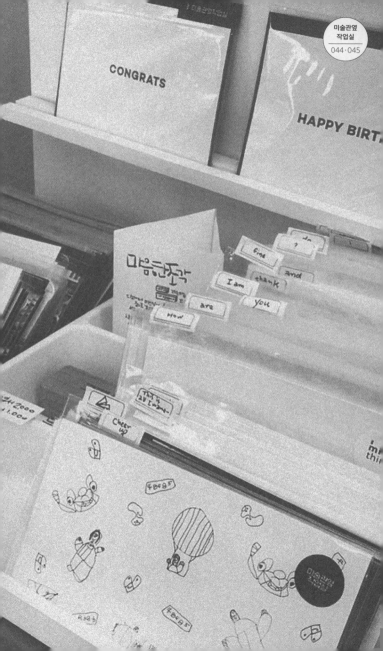

66

세상의 속도를
따르고 싶지
않아요

소소문구

인터뷰·사진 김선주

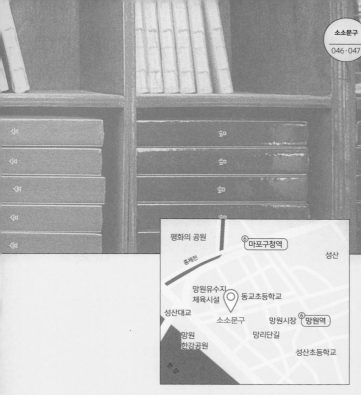

address 서울시 마포구 망원로 33, 2층

homepage www.sosomoongoo.com

instagram @sosomoongoo

#소소문구 #유지현 방지민 대표 #문구 #망원동 #친구들과 함께하는 작업실

#평범한 것들의 가치 #종이 #공책 #자연스럽고 차분한 분위기의 문구

#소–작 프로젝트 #인간의 본질

공방을 열기 전에는 어떤 일을 했나요?
지금 이 길을 선택한 이유가 궁금합니다.

　　대학에 다니며 친구들과 마련한 작업실에서 시작했어요.
문구 브랜드를 만들겠다는 생각보다는 5년간의 대학 생활을
마무리하면서 친구들과 의미 있는 결과물을 남기고 싶다는
생각이었어요. 시각디자인을 바탕으로 다양한 분야의
공부를 했던 4명이 가벼운 마음으로 작업할 수 있는 품목이
'공책'이었어요. 지인들과 물건을 판매하는 거래처의 평가가
좋아서 자극제가 되었어요. 그 칭찬에 힘을 얻어 기대에 부흥하고
싶은 마음으로 열심히 작업했습니다. 냉정한 평가가 나올 때는
오기로 열심히 했고요.

작업의 영감은 어디에서 얻나요?

　　작업의 영감은 지극히 평범한 것들에서 얻어요. 영화를
보거나 책을 읽고 나누는 대화, 새로 접한 종이, 한결같지만
늘 새로운 자연을 보며 영감을 얻습니다.

공방 이름은 어떤 의미인가요?

　　4명이 시작하며 저마다 좋은 이름을 생각해보았어요.
지금은 함께하지 않는 친구가 '소소문구'를 생각해냈어요.
말 그대로 '소소하다'에서 가져온 거죠. 소소하다는 말이 우리의
취향과 성향에 맞았어요. 일본어로 소소가 '좋다'는 뜻이라는
것도 마음에 들었어요. 영어 발음도 간편했고요.

문구의 매력은 무엇인가요? 왜 문구를 선택했나요?

초등학생, 중학생, 고등학생을 거쳐 지금의 내가 있기까지
환경과 취향, 취미는 늘 바뀌잖아요. 성장하고 변해가는 과정에서
우리 4명의 곁에는 늘 '종이'가 있었어요. 종이로 엮인 공책에
4명의 삶의 과정이 고스란히 담겼어요. 공책은 정보를 기록하는
도구를 넘어 살아가며 잊기 쉬운 인생의 소중한 장면을 담는
'보물함'이에요.

**다른 문구 브랜드와 차별화된 '소소문구'만의 정체성은
무엇일까요?**

　　　　우리가 만드는 제품에 이야기를 담고 소비자가
사용하면서 그 이야기를 채우고 매듭짓는 제품을 만들고 싶어요.
제품에 담긴 이야기를 단번에 보여줘야 해서 제품 이름도 신중히
정하게 됩니다. 페이스북, 인스타그램 등 SNS도 소소문구의
정체성을 만드는 데 큰 역할을 했어요. 소소문구에 관심과
애정을 갖는 분들의 반응이 모여 소소문구의 정체성이 또렷하고
단단해졌거든요. '늘 자연스럽고 차분한 분위기의 문구를
만드는 브랜드' '언제나 곁에 두고 싶은' '상자 채로 갖고 싶은
쓸모 많은 것' 등의 댓글이 소소문구를 단단하게 다져주고
있습니다.

작업실을 여러 번 옮겼는데, 지금의 망원동으로 오게 된 이유는 무엇인가요?

첫 작업실은 학교 근처인 서울 마포구 연남동에 있었어요. 초등학생 때부터 대학생 때까지 홍대 앞에 살았기에 동네처럼 편했어요. 이사할 때마다 다른 지역도 찾아봤지만 홍대 앞을 선택하게 되더라고요. 망원동은 홍대 앞과 달리 주민 중심의 동네예요. 10여 년 전 홍대 앞과 분위기가 비슷해요. 대체로 건물이 낮고, 동네 정취가 나고, 초등학교, 공원, 작은 가게나 분식점이 정감이 가요. 사실 복사해서 붙여 넣은 듯한 비슷한 물건을 팔고, 치고 빠지는 사업만 남은 홍대 앞에 지쳤거든요. 그렇다고 '마포'를 떠나기에는 20년간 쌓아온 정보가 아까워서 홍대 앞과 적당히 거리를 두면서 오가는 데 부담 없는 망원동을 선택했습니다. 저희 둘의 성향이 번쩍번쩍하고 시끄러운 곳과 맞지 않아서 홍대 앞이 힘들었어요. 갑자기 월세가 오르거나 건물이 사라질지 모르는 홍대 앞의 변화도 불안했어요. 출퇴근 시간은 조금 더 걸리지만, 스마트폰 매장의 무지막지한 노랫소리도 들리지 않고, 뛰어노는 아이들과 강아지가 많은 망원동이 좋아요.

2014년부터 진행하고 있는 〈소-작 프로젝트〉를 알고 싶습니다.

〈소-작 프로젝트〉는 1년에 한 차례 일러스트레이터들과
협업하는 작업입니다. 소소문구와 재능 있는 작가들이 만나
좋은 제품을 만들고 작가를 알리는 프로젝트입니다. 최근 들어
일러스트레이터 직업군의 규모가 커지면서 전문화되었는데,
다양한 현장에 발을 내딛는 단계에 〈소-작 프로젝트〉가 있다고
생각해요. 소소문구는 그림을 가지고 '돌려 찍은 듯 생산하는'
능력은 부족해서 제품군은 적어요. 하지만 작가들의 작업에
맞는 종이와 판형을 고민해서 최적의 문구 제품을 제안하려고
노력합니다.

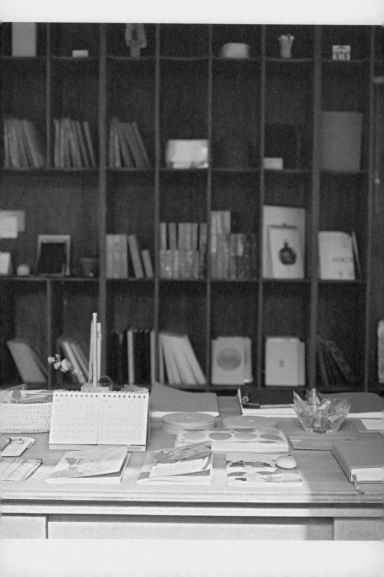

**소규모 공방만의 장점과 단점이 공존할 텐데요. 공방을 운영하는
원칙과 수익 구조를 어떻게 만들어 가는지 궁금합니다.**

　　　　소규모의 장점은 의견 공유가 빠르고, 제품의 제작 과정을
두 사람이 파악하고 습득할 수 있다는 것입니다. 대기업은
부서마다 업무가 정해져서 디자이너의 역할이 한정적이지만,
소규모 공방은 전체 과정을 파악해야 하기 때문에 다양한
업무 능력을 습득할 수 있어요. 만약 큰 회사에서 디자이너로
일했다면 예산, 제품 기획, 거래처 관리, 영업, 제조 업무 등의
일을 몰랐을 거예요.

　　　　일을 빨리빨리 하지 않아도 된다는 점도 장점이에요.
빨리빨리 해치우듯 만든 제품을 보면 '그냥 대충 서둘러 찍은
물건'이라는 게 보이거든요. 시장에 있는 대부분의 물건들은
빨리 생산하고 소비하도록 만들어졌어요. 소소문구까지
그 속도를 따르고 싶지는 않아요. 소소문구만큼은 신중히 시간을
들여 만드는 곳임을 보여주고 싶어요. 반대로 갈수록 빨라지는
시장에서 속도를 지키지 못한다는 게 단점이겠지요.

　　　　일반적으로 제품 가격은 제조 마진-유통 마진-업체 마진
(소소문구)-세금으로 이루어져 있어요. 마진margin이란
판매가격과 매출원가와의 차액, 즉 매출 총이익이에요.
모든 브랜드가 자기 매장을 갖고 싶은 것은 중간 과정의 유통
마진을 줄이기 위해서죠. 특히 우리나라는 유통 마진이 높은
편이거든요. 공방을 시작한 분들이 유통 마진에 놀라요.

소소문구의 수익은 제작비, 작업실 유지비(월세, 공과금, 경비 등),
식비, 월급 등을 제하고 남는 거겠죠. 소규모 공방에 쉽게
뛰어들지 못하는 건 급여 등 수입이 일정하지 않아서일 거예요.
하지만 수입이 일정하지 않다는 것은 일의 리듬을 조절할 수
있다는 장점이기도 해요. 지난달에 일을 많이 했다면 이달은
조금 느슨하게 하는 등 일의 리듬을 만들 수 있어요.

**빠름이 대세인 시대에 느림과 아날로그 미학을
추구하는 이유가 있나요?**

느림을 추구하는 건 저희 2명의 덜렁대는 성향 때문이에요.
야무지고 꼼꼼한 성격이 아니거든요. 느리고 차분하게 일하고
상황을 끊임없이 확인하면서 목표의 70-80퍼센트를 달성하는 게
저희예요. 매체는 혁신적으로 발전하고, 그것을 다루는 우리도
하루하루 달라요. 하지만 사람들은 변함없이 음악을 듣고,
책을 읽고, 글을 쓰고, 영화를 보고, 이야기를 합니다. 본질적인
가치는 변하지 않고, 오히려 빠름이 대세인 우리 시대에 더욱
소중히 여겨져요. 그것을 '아날로그'라고 말하지만 이제는
'인간의 본질'이라고 해야 할 것 같아요. 소소문구는 그 '본질'을
유지하는 일을 하고 있습니다.

**하고 싶은 일을 하며 사는 삶이지만 힘든 순간도 있을 텐데요.
공방을 준비하는 사람들에게 조언을 부탁드립니다.**

멀리서 보면 우리가 하고 싶은 일을 하는 것처럼 보이지만,
가까이에서 들여다보면 그렇지 않은 것도 많아요. 하고 싶은
일과 하기 싫은 일을 나누는 게 무슨 소용이 있나 싶기도 해요.
하고 싶어서 시작했는데 해보니 아닌 일도 있거든요. 무엇보다
일을 시작하는 순간 하고 싶은 일과 하기 싫은 일의 분리는
무의미해져요. 일을 해본 사람이라면 아실 거예요. 우리에게
노동은 '해야 하는 일'이 되어가고 있어요.

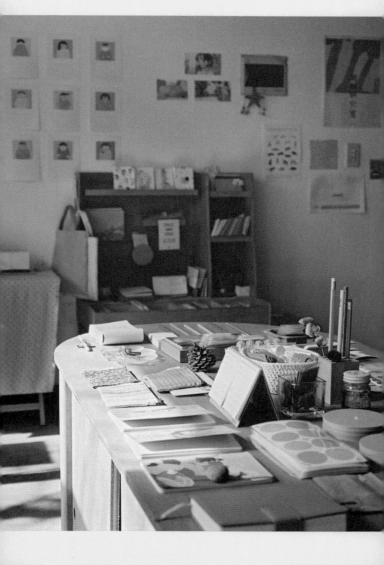

공방의 사전적 의미는 '예술가, 장인 등이 작품을 제작하기 위한 방이나 작업장, 혹은 그것의 공통의 기반이나 방침 아래 제작하는 예술가나 직인職人 집단'입니다. 자신이 생각하거나 지향하는 '공방' 개념은 무엇인가요? 3D 프린터 등 이른바 '메이커스makers' 시대를 맞아 공방은 어떻게 진화하거나 변화할까요?

　　　　사람들은 끊임없이 본질을 추구해요. 물리적·심리적으로 자기를 실현하고, 자신의 존재를 확인하는 일을 멈추지 않을 거예요. 공방은 우리의 존재를 확인시켜주는 곳입니다. 물론 우리나라는 사람이 모인다 ▶▶ 돈이 된다 ▶▶ 대기업이 비슷한 것을 만든다 ▶▶ 공급 형태가 비슷하다 / 공급이 넘친다 ▶▶ 사람들이 흥미를 잃고 새로운 곳을 찾는다 ▶▶ 공간과 집단의 깊이와 역사가 짧아진다 ▶▶ 공간을 만든 사람들이 지친다 식의 리듬이 반복되고 있어요. 그 속에서 우리는 '살아간다'는 표현 대신 '버틴다'는 표현에 익숙해졌어요. 그 환경에서 버티고 또 버틴 공방이 살아남을 거라고 봅니다.

앞으로 새롭게 제작하고 싶은 문구류는 무엇인가요?

필기류에 관심이 많아요. 편지나 작은 글귀, 일기를 쓰기에는 연필이나 펜만한 도구가 없어요. 그 이야기를 담는 공책을 만들고 있으니, 그 이야기를 쓰는 필기류를 만들고 싶습니다.

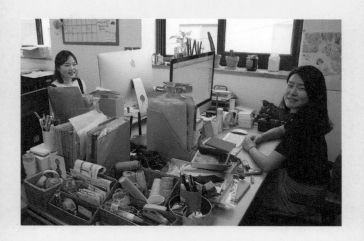

소규모의 장점은 의견 공유가 빠르고,
전체 과정을 파악해야 하기 때문에
다양한 업무 능력을 습득할 수
있다는 거예요. 일을 빨리빨리 하지
않아도 된다는 점도 장점이에요.
시장에 있는 대부분의 물건들은 빨리
생산하고 소비하도록 만들어졌어요.
소소문구까지 그 속도를 따르고
싶지는 않아요. 매체는 혁신적으로
발전하고 우리도 하루하루 달라요.
하지만 사람들은 변함없이 음악을 듣고,
책을 읽고, 글을 쓰고, 영화를 보고,
이야기를 합니다. 본질적인 가치는
변하지 않고, 오히려 빠름이 대세인
우리 시대에 더욱 소중히 여겨져요.
그것을 '아날로그'라고 말하지만
이제는 '인간의 본질'이라고 해야
할 것 같아요. 소소문구는 그 '본질'을
유지하는 일을 하고 있습니다.

소소문구

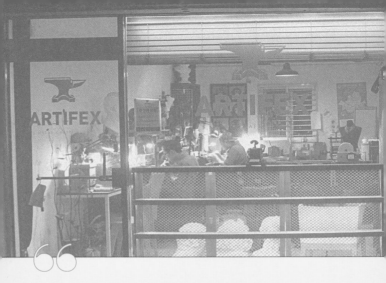

"

진짜
내 삶을 위한
공방

아티팩스

인터뷰·사진 신은영

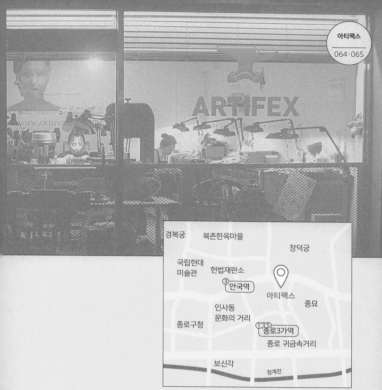

ARTIFEX

경복궁　　북촌한옥마을

창덕궁

국립현대
미술관　　헌법재판소
　　③안국역
　　　　아티팩스　　종묘

인사동
문화의 거리

종로구청　　　　　①③⑤종로3가역
　　　　　　　　종로 귀금속거리

보신각

청계천

address　　서울시 종로구 율곡로8길 15
homepage　www.artifexcraft.com
instagram　@artifexcraft

#아티팩스 #박성섭 대표 #금속공방 #이태원 #세월의 깊이가 느껴지는 사물
#사람들이 공감하는 작품

공방을 열기 전에는 어떤 일을 했나요?
지금 이 길을 선택한 이유가 궁금합니다.

　　　　대학에서 금속공예를 전공했어요. 졸업 후 해외에서
패션 주얼리 디자인실과 개발실에서 일했습니다. 해외 패션
브랜드 디렉터·머천다이저로 디자인, 가격 상담, 신상품 개발을
했어요. 3년 정도 지나자 생활은 안정적이었지만, 반복적인 삶에
회의감이 들더군요. 한국에서 보람 있는 일을 하고 싶어서 회사를
나왔어요. 1년 동안 해외에서 시장 조사를 마치고 귀국했지만,
지금 시작할 수 있는 일과 내가 하고 싶은 일 사이의 현실적
괴리감을 느꼈어요. 한국 생활에 적응할 겸 취업을 준비했는데,
한국 회사들은 저의 해외 경력을 인정해주지 않았어요.
지난 시간이 한 줄의 이력에 지나지 않는다는 것을 알고
한국에서는 주얼리 일을 하지 않겠다고 결심했어요.
그 후 1년 동안 인테리어, 여행 가이드, 철골도장 공장, 고깃집 등
여러 방면에서 일하다가 〈아트 스타 코리아〉라는 오디션
프로그램에 응시했어요. 2차 예선에서 탈락했지만, 그날 이후
내가 살아온 날이 30년이고, 앞으로 30년 동안 내가 좋아하는
일을 하며 살고 싶다는 생각이 들었어요. 대학 시절 공모전과
전시를 준비하며 작업했던 시절이 좋았다는 걸 알게 되었어요.
작업을 넘어 내 삶을 창작했던 시간이었음을 느끼고 다시 작업을
시작했어요. 서울 인사동의 한 갤러리 전속 작가로 작업을
시작하고, 개인 작업 공간으로 아티팩스를 시작했습니다.

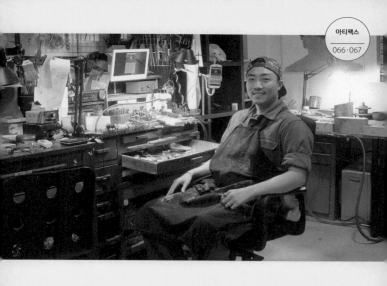

작업의 영감은 어디에서 얻나요?

　　고대 주얼리 제품과 건축 유적, 문양 등 세월의 깊이가
느껴지는 사물로부터 영감을 받아요. 한 나라의 문화, 역사,
현지인의 가치관을 생각하고 만나고 소통하며 느낀 점을 작업에
녹여내려고 노력합니다.

공방 이름은 어떤 의미인가요?

　　ARTIFEX는 라틴어로 조물주, 창조자, 세공인, 전문가,
기술자, 작가라는 뜻이에요. 이름을 고민하다가 친구가 제시한
이름이 제 작업과 공간에 어울린다고 생각했어요. 발음하기에도
좋고 영어가 아닌 합성어 느낌이라 호기심도 유발해서 바로
결정했습니다.

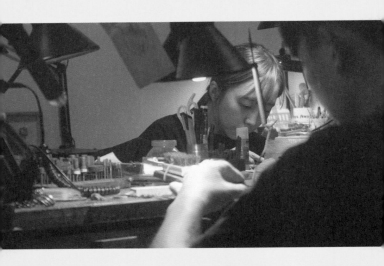

**소규모 공방만의 장점과 단점이 공존할 텐데요. 공방을 운영하는
원칙과 수익 구조를 어떻게 만들어 가는지 궁금합니다.**

제품 거래량이 많아지고 비즈니스 업무가 중심이 되면
사무공간이나 매장을 따로 마련하겠지만, 지금은 개인 작업을
하는 데 무리가 없어요. 공방을 운영하고, 수업을 진행하고,
개인 주문을 의뢰받아 작업할 정도의 수익을 내고 있습니다.
홈페이지를 개설하여 제품 판매도 시작했어요.
아티팩스 수업은 학원과 차별화를 위해 2–3개월 단위의
기본 커리큘럼 과정을 없애고, 수강자가 원하는 제품에 맞춰
1:1 수업을 진행하고 있어요. 취미 및 공부가 아니라 창업을
준비하는 분들에게 저의 실무 경력을 바탕으로 효율적인 제품을
만드는 수업을 하고 있습니다. 제가 힘들더라도 같은 시간에
사람이 몰리지 않도록 수업 일정을 진행하고 있습니다.

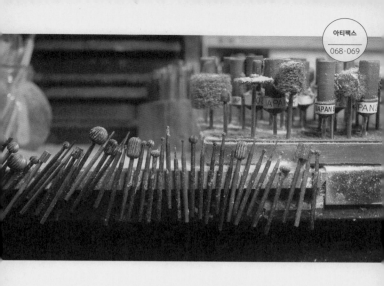

빠름이 대세인 시대에 느림과 아날로그 미학을 추구하는 이유가 있나요? 하고 싶은 일을 하며 사는 삶이지만 힘든 순간도 있을 텐데요. 공방을 준비하는 사람들에게 조언을 부탁드립니다.

다른 사람들이 공감하는 작품을 만들고 싶어요. 기계를 사용해서 빠르고 깔끔하게 작업할 수 있지만, 작업에서 느껴지는 감정을 표현하는 데 한계가 있어서 밤을 새워 작업하고 있어요. 아무래도 공방을 시작하면 재정적 부담이 가장 크죠. 저의 SNS를 보면 공방 초기에 아무것도 없이 시작한 이미지가 있어요. 다른 일을 해서 월세를 내고 새벽까지 작업하던 시절이었죠. 월세를 내고 남은 돈을 모아 장비에 투자하고, 수업을 진행하며 작업실을 확장해 나갔습니다. 돌아보면 순탄하지 않았지만 뿌듯하고 흐뭇합니다. 그 감정을 꼭 느끼면 좋겠어요.

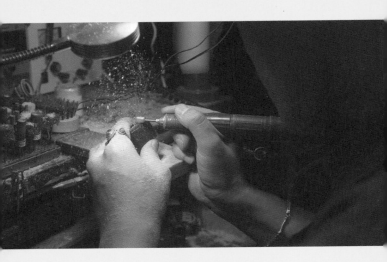

공방의 사전적 의미는 '예술가, 장인 등이 작품을 제작하기
위한 방이나 작업장, 혹은 그것의 공통의 기반이나 방침 아래
제작하는 예술가나 직인職人 집단'입니다. 자신이 생각하거나
지향하는 '공방' 개념은 무엇인가요? 3D 프린터 등 이른바
'메이커스makers' 시대를 맞아 공방은 어떻게 진화하거나
변화할까요?

　　　기계가 사물을 스캔해서 제품을 만드는 3D 프린팅과 제가
작업하는 방법은 상반됩니다. 각각 장단점이 있지만, 예술가와
장인이라는 단어가 시대가 바뀌어도 변하지 않듯이 3D 프린팅에
의존해 작업하는 사람은 기계를 다루는 '기술자'에 가까운 것
같아요. 공방의 본래 의미처럼 순수한 창작활동을 기반으로
사람들이 모여서 의미 있는 창조물을 만드는 공간이 되기를
바랍니다.

일일 체험부터 3개월 과정까지, 여러 수업을 운영하고 있습니다.

금속공예를 전공하고 디자인/제품 개발을 해온 경험으로
창업을 준비하는 분들에게 다양한 방법으로 수준 높은 제품을
만드는 방법을 알려드리고 싶었어요. 사람들에게 어렵게 다가오는
금속공예를 쉽게 접하는 공간이 되기를 바라는 마음으로 수업을
진행하고 있습니다. 아티팩스 수업은 다음과 같이 진행됩니다.

• 창업 준비반

주얼리 창업은 주얼리 제작이 필수입니다. 제작 방법을
익히려면 많은 연습이 필요합니다. 창업을 준비하는 분들을 위해
주 4회(월, 화, 목, 금, 오후 2-6시, 오후 4-9시) 수업을 진행하고,
나머지 시간에는 자율적으로 작업합니다. 저마다 개인 자리가
지정되어 있고, 주말에도 작업할 수 있습니다. 학원은 하루 3시간,
일주일 9시간 수업이 대부분인데, 아티팩스에서는 하루 9시간까지
작업할 수 있습니다. 3개월이면 스스로 제품을 만들 수 있어요.
수업은 자유로운 분위기에서 이루어집니다. 개인이 하고 싶은
제품에 맞춰 개별적으로 수업 진도를 진행합니다. 왁스 카빙,
완제품 피니싱, 세공 작업 등 모든 공정이 수업에 포함됩니다.

- 취미반

 평일/주말 중 요일을 정하면 됩니다.(수요일 휴무)
수업은 3-4시간, 낮 12시-밤 10시까지 운영되니 자신의
상황에 따라 예약하면 됩니다. 친구 및 동료와 함께 수업하고
싶은 분들은 시간을 맞출 수 있습니다. 수업은 개인 취향에 따른
주얼리 디자인을 바탕으로 개인의 실력에 맞는 난이도로
제품을 제작합니다. 주로 은으로 작업하므로 재료비는
별도입니다. 반지, 귀걸이, 목걸이, 팔찌, 브로치 등 다양한
제품을 만들 수 있습니다.

- 일일체험

 일일체험은 커플 반지, 우정 반지, 목걸이 펜던트, 팔찌 등
날짜와 시간을 예약하면 됩니다. 세공 작업이고, 당일 2-3시간
작업 후 작업물을 가지고 갈 수 있습니다.

수업을 통해 많은 수강생들을 만났을 텐데요.
수강생들이 미리 준비했으면 하는 건 무엇인가요?

다른 곳에서 배우면 두석 달의 기본기 수업을 거쳐야
제품을 만들 수 있어요. 저는 그 시간이 아깝더라고요. 수강생
수준에서 만들 수 있는 제품을 각색하여 수업을 진행하면 깊이
있는 수업이 가능하거든요. 수강생도 시간을 아낄 수 있고요.
자기가 만들고 싶은 제품을 늘 생각하고 고민해야 해요. 자기만의
스타일을 찾는 게 중요합니다.

아티팩스는 작가주의 작업으로 알려져 있습니다.

작가주의라는 말을 듣기에는 부족합니다. 스스로 정한
계획에 맞춰 작업을 하다보니 대규모의 금속조형 작업을
시작하지 못한 단계거든요. 지금은 실버 주얼리 제품을 작업하는
정도입니다. 다만 상업적 의도가 묻어나서 유행이 지나면
식상해지는 실버 주얼리가 아니라 시간이 지날수록 애착이 가는
제품, 제품에 만드는 사람의 감정과 느낌을 녹여내도록
노력하는 걸 좋게 보아주시는 것 같아요.

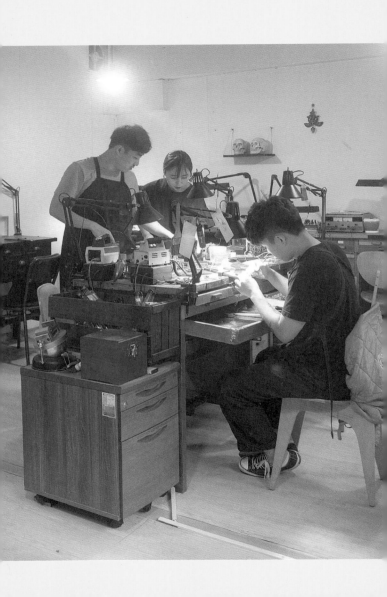

금속의 경우 재료 및 도구에 많은 준비가 요구될 텐데요.

　　금속공예는 무거워요. 자재와 기계장비도 해외 수입이라 금액도 상당합니다. 왁스 카빙은 쉽게 입체적으로 만들 수 있지만, 금속은 단단한 성질을 지녀서 성형 작업에서 불을 사용하고, 위험한 장비도 많아서 주의해야 합니다. 작업 방법도 광범위해서 많은 시간과 경험이 요구됩니다.

한 작품을 완성하기까지 많은 시간이 소요될 수밖에 없을 텐데요. 지금까지 한 작업 가운데 가장 '특별했던' 작업과 '특별한' 작품은 무엇인가요? 앞으로 어떤 작업을 하고 싶나요?

　　대학교 4학년 졸업 작품이었던 가방을 모티프로 한 4가지 장신구가 기억에 남아요. 딱딱한 은세공으로 가방 느낌을 살리기 위해 4개 중 1번 가방을 다섯 번 정도 만들고 다음 작품으로 넘어갔어요. 4가지를 만들려고 학교에서 밤새우며 여름방학을 보냈어요.

| 은세공 작업물

① 알맹이로 나오는 은을 녹여 기본 모양의 각재를 만듭니다.
 강도를 높이기 위해 망치로 연마합니다.

② 각재를 압연합니다. 단단해진 금속을 열처리시켜
 다음 공정에서 쉽게 성형되도록 합니다.

③ 열처리한 각재를 도면에 따라 재단하고
 표면을 부드럽게 갈아 조립합니다.

④ 조립 후 팔찌 원형을 만듭니다.

⑤ 조립 후 경첩 장식에 은선을 넣어 땜질로 고정합니다.

⑥ 땜 공정 후 표면을 부드럽게 피니싱하고,
 1차 세척으로 밝은 광택이 나게 합니다.

⑦ 무광 톤으로 표면을 다시 피니싱합니다.

⑧ 레이저 각인과 표면을 그레이 톤으로 맞추는
 착색 과정을 거쳐서 완성합니다.

Ring
Br

| 은세공 작업물

① 링 조립 체인팔찌에 사용하는 링을 만들고
　하나씩 톱으로 절단합니다.

② 절단한 링을 땜 작업하여 열린 부분이 없게 만듭니다.

③ 땜 작업한 닫힌 오링과 열린 오링을 연결시킵니다.

④ 후크hook 장식과 로고를 각인합니다.

⑤ 조립이 끝난 체인이 단단히 고정되도록 땜 작업을 진행합니다.

⑥ 땜 작업 후 은용 유산에 삶아 기름기나 노폐물을 씻어내고
　표면을 착색하여 마무리합니다.

| 은세공 작업물

① 세팅하려는 유색 보석 둘레에 맞게 유색석을 고정하는
 틀(난집)을 실제 크기로 만듭니다.

② 유색 보석 난집 주변에 꽈배기 선을 둘러 링 파드를 만듭니다.

③ 난집과 링 부분을 땜 작업하여 단단하게 붙입니다.

④ 대부분 에폭시 본드로 보석을 세팅하지만, 아티팩스에서
 사용하는 유색석은 고가이므로 본드가 아니라
 난집의 테두리를 눌러 은이 유색석을 감싸게 세팅합니다.

⑤ 유색석 세팅을 마치고 표면 피니싱을 거쳐 완성합니다.

India
Br

| 왁스 카빙 원본 작업, 주물 작업 후
| 은으로 나온 캐스팅 파트로 작업하기

① 제작 전 프리핸드로 디자인한 모습을 모눈종이에
　실제 사이즈로 도면화합니다.

② 도면화한 이미지를 일러스트 프로그램으로 그려서
　디자인 시트를 만듭니다.

③ 블록 왁스를 도면의 실제 사이즈로 경계 부분과
　높낮이를 조각합니다.

④ 좀더 디테일하게 작업합니다.

⑤ 왁스 카빙 원본 모델링 이미지입니다.
　이것을 주물 공정을 통해 금속으로 변환시킵니다.

Tattoo
Custom

왁스 카빙 원본 작업, 주물 작업 후
은으로 나온 캐스팅 파트로 작업하기

① 블록 모양으로 나온 왁스를 제작하는 파트 모양으로
 조각해 완성된 원본입니다.

② 타투 머신 커스텀용 파츠는 기능적인 부분이 중요합니다.
 부분에 맞는 기능 테스트를 위해 실제 기계에 끼워
 테스트합니다.

③ 왁스를 석고 반죽에 채워 열 가마에 10시간 정도 1000도의
 온도로 가열합니다. 그렇게 녹인 은을 틀에 붓습니다.

④ 석고 틀에 은을 부으면 붉게 굳어지는데,
 이후 표면을 피니싱합니다.

Dive
Br

왁스 카빙 원본 작업, 주물 작업 후
은으로 나온 캐스팅 파트로 작업하기

① 왁스 카빙으로 전체 형태를 만듭니다.

② 주물 작업으로 나온 캐스팅을 피니싱하고 체인을 조립합니다.

③ 체인의 열린 이점을 땜 작업합니다.

다른 사람들이 공감하는 작품을
만들고 싶어요. 기계를 사용해서
빠르고 깔끔하게 작업할 수 있지만,
작업에서 느껴지는 감정을 표현하는 데
한계가 있어서 밤을 세워 작업하고
있어요. 아무래도 재정적 부담이
가장 크죠. 공방 초기에 아무것도 없이
시작했어요. 다른 일을 해서
월세를 내고 새벽까지 작업하던
시절이었죠. 월세를 내고 남은 돈을
모아 장비에 투자하고, 수업을 진행하며
작업실을 확장해 나갔습니다.
돌아보면 순탄하지 않았지만 뿌듯하고
흐뭇합니다. 그 감정을 꼭 느끼면
좋겠어요.

아티팩스

66

구할 수 없다면 만들라, 재미있게!

애플비트

인터뷰·사진 조히라

address 서울시 영등포구 경인로82길 3-5
homepage www.applebeet.com
instagram @apple_beet

#애플비트 #손우진 김두희 김태욱·대표 #펠트 공방 #문래동 공방
#순수함과 생명을 상징하는 과일 #꼬돌꼬돌 시리즈 #우더지 팟 #캔들 필로 #정원
#구할 수 없다면 만들라 #이야기 #재료와 가까워지기

공방을 열기 전에는 어떤 일을 했나요?
지금 이 길을 선택한 이유가 궁금합니다.

　　　　손우진은 대학원을 다니며 조명 작업을 하고 작은 디자인
스튜디오를 운영했습니다. 김두희는 광고 등 시각디자인 작업 및
영화미술을 하며 여러 편의 영화 제작에 참여했고,
김태욱은 대학원을 다니며 조경 및 전시 활동을 병행했습니다.
어쩌다보니 셋이 모여 '애플비트'를 시작했어요.

공방 이름은 어떤 의미인가요?

　　　　세 사람 모두 과일을 좋아해요. '애플'과 '비트'는 순수함과
생명을 상징하는 과일이라 좋았습니다.

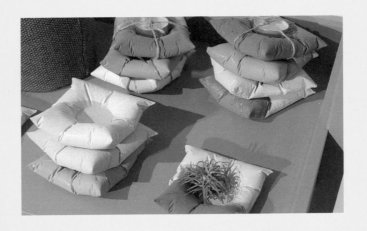

소규모 공방만의 장점과 단점이 공존할 텐데요. 공방을 운영하는 원칙과 수익구조를 어떻게 만들어 가는지 궁금합니다.

지금은 소규모이지만 소규모를 고수하고 싶은 생각은 없습니다. 그래서 고민이 많아요. 직접 만든 상품의 판매 수익, 강의, 그리고 디자인 작업을 통해 수익을 얻습니다.

**빠름이 대세인 시대에 느림과 아날로그 미학을 추구하는 이유가
있나요? 하고 싶은 일을 하며 사는 삶이지만 힘든 순간도 있을
텐데요. 공방을 준비하는 사람들에게 조언을 부탁드립니다.**

아날로그 미학을 추구하는 것은 아니에요. 기술 발전,
디지털, 인터넷 문화의 확대가 공방을 준비하는 사람들에게
유리한 환경을 만들어주고 있어요. 예전에는 10명이 해야
가능했던 일이 지금은 혼자서도 가능해요. 비용도 줄어드는
추세입니다. 크라우드 펀딩Crowd Funding* 등 투자 환경도
좋아졌어요. 아날로그 미학을 추구하는 마음으로 공방을
준비하는 분들만 있는 것은 아니에요. 물론 공방을 통해 자신만의
철학이나 작품 세계를 구축하는 게 한결 쉬워졌어요.

*

후원, 기부, 대출, 투자 등을 목적으로
웹이나 모바일 네트워크 등을 통해
다수의 개인으로부터 자금을 모으는 행위

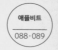
공방의 사전적 의미는 '예술가, 장인 등이 작품을 제작하기
위한 방이나 작업장, 혹은 그것의 공통의 기반이나 방침 아래
제작하는 예술가나 직인職人 집단'입니다. 자신이 생각하거나
지향하는 '공방' 개념은 무엇인가요? 3D 프린터 등 이른바
'메이커스makers' 시대를 맞아 공방은 어떻게 진화하거나
변화할까요?

메이커스 시대는 인터넷과 떼어놓고 생각할 수 없습니다.
아주 작은 움직임으로 기대 이상의 효과를 얻는 것이 가능한
시대니까요. 이러한 시대의 도입부에 있는 지금의 공방들이
어떻게 변화할지 예측하기는 힘들어요. 애플비트 역시 어떤
모습을 보여드릴지 모르겠습니다. 그저 환경에 최대한 유연히
적응하고, 우리 것을 충실히 만들고자 합니다.

근래 들어 문래동이 '예술촌'이라는 이름으로 각광받고 있습니다. 문래동에 공방과 오픈 스튜디오를 열게 된 특별한 이유가 있나요?

부담 없는 가격이 가장 큰 이유입니다.

펠트 공예 시리즈를 작업하며 3D 프린터를 사용한다고 들었습니다. 다른 공방과 달리 3D 프린터를 적극적으로 이용하는 이유는 무엇인가요?

3D 프린터는 아직도 무궁무진합니다. 기술도 빠르게 발전하고 있고요. 무엇보다 재미있습니다.

펠트 창작물 〈꼬돌꼬돌 시리즈〉처럼 추가적으로 준비하고 있는
창작 시리즈가 있나요?

　　〈우더지 팟〉(화분), 〈캔들 필로〉(캔들 홀더)라는 시멘트를
활용한 소품 제작에 집중하고 있어요. 앞으로도 시멘트 소품을 더
소개할 예정입니다. 주기적으로 정원 제작도 하고 있습니다.

'구할 수 없다면 만들라'는 공방의 비전이 흥미롭습니다.
'애플비트'의 경계는 과연 어디까지일까요?

　　이야기를 만드는 데 집중하려고 합니다.
〈꼬돌꼬돌〉 인형은 다른 아이템과의 연계도 신경 쓰고 있어요.
〈우더지 팟〉 화분에 〈꼬돌꼬돌〉 선인장을 만들어
좋은 반응을 이끌어냈습니다. 〈서울 정원 박람회〉에서
〈우더지 팟〉 화분을 이용한 정원 작품을 선보였고요.
앞으로도 재미있는 작업을 많이 하고 싶습니다.

애플비트의 작품들은 독특하고 발랄합니다. 이런 작품들을 만들기까지 많은 재료들을 만지고, 접했을 텐데 지금까지 가장 매력 있었던 재료는 무엇인가요? 그 재료로 어떤 결과물이 나왔나요?

세 사람은 각자의 분야에서 충실한 과정을 거쳐 애플비트에서 모였습니다. 각자 전문 분야가 있고, 그 분야를 서로 공유하는 과정에서 재료와 제작에 대한 이해의 폭을 넓힐 수 있었습니다. 새로운 재료 및 제작 기법을 배워나가는 데 겸손하고 망설임 없는 것이 장점입니다. 모든 재료는 저마다 매력이 있어요. 재료에 따라 만드는 과정과 결과가 달라요. 재료와 최대한 친해졌을 때 가장 매력 있는 결과물이 나오는 것 같아요.

애플비트가 만드는 작품엔 어떤 이야기가 담겨 있나요?

'관심을 가지고 들여다보면 우리 주위에는 아름다운 것들이 너무나도 많습니다'라는 주제로 정원을 3개 정도 만들었어요. 앞으로 만들어갈 작품에도 애플비트의 이름처럼 생명력 있는 순수한 아름다움을 이야기하고 싶습니다.

애플비트는 이야기를 만드는 데
집중하려고 합니다. 우리는 각자의
분야에서 충실한 과정을 거쳐
애플비트에서 모였습니다.
각자 전문 분야가 있고,
그 분야를 서로 공유하는 과정에서
재료와 제작에 대한 이해의 폭을
넓힐 수 있었습니다. 우리의 장점은
새로운 재료 및 제작 기법을
배워나가는 데 겸손하고 망설임이
없는 것입니다. 모든 재료는 저마다
매력이 있어요. 재료에 따라 만드는
과정과 결과가 달라요. 재료와 최대한
친해졌을 때 가장 매력 있는 결과물이
나옵니다.

애플비트

66

두번째
삶을 위한
공방

앰퍼샌드
클래식

인터뷰·사진 신은영

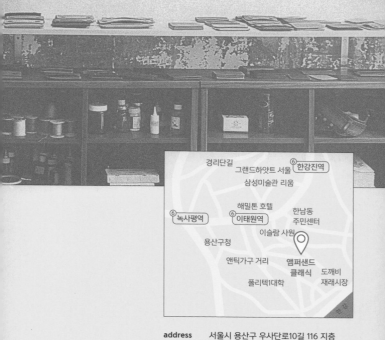

address 서울시 용산구 우사단로10길 116 지층

homepage ampersand.modoo.at

instagram @ampersand_classic

#앰퍼샌드 클래식 #임형찬 강인종 대표 #가죽공방 #이태원 #우사단로
#만질 수 있는 디자인 #가죽 제품을 만드는 두 남자 #정직한 수작업
#나만의 팬 만들기

공방을 열기 전에는 어떤 일을 했나요?
지금 이 길을 선택한 이유가 궁금합니다.

　　앰퍼샌드 클래식은 두 명이 운영하고 있습니다. 저(임형찬)는
그래픽 디자인과 영상 디자인을 했어요. 손에 만져지지 않는
디자인보다 감성적이면서도 만질 수 있는 디자인을 하고 싶었어요.
그래픽 디자인 결과물을 보여드리면 그냥 '잘했네'라고만 말씀하시던
어머니가 펠트felt*로 스마트폰 케이스를 만들어 드렸더니
좋아하시는 걸 보고 이 길을 선택했어요. 광고주를 만족시키는 게
아니라 소비자(대중)를 위한 디자인을 하고 싶었습니다.

　　다른 한 명(강인종)은 카지노 딜러로 일하다가 건강상의
이유로 쉬다가 저를 만나 공방을 하게 되었어요. 10년 전, 바이크
새들백(자전거 수납가방)을 갖고 싶었는데 워낙 비싸서 직접
만든 것이 가죽공예의 시작이었다고 해요.

　　말하고 나니 두 사람 모두 특별한 자극제는 없었네요.
개인 작업실이 자연스럽게 공방이 되었으니까요. 개인 작업실을
운영하다가 고객의 요청으로 주문 제작을 하게되었습니다.
현재는 브랜드를 발전시키고 있습니다.

*
양모나 인조섬유에 습기와 열을 가해
압축한 직물. 충격을 완화하는 성질과
보온성이 우수하다. 모자나 패드를
만들 때 사용한다.

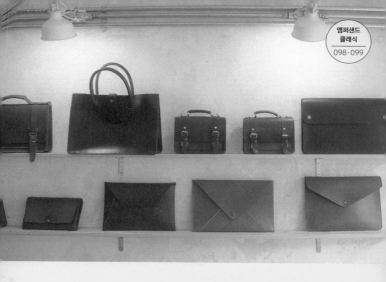

작업의 영감은 어디에서 얻나요?

작업의 영감은 문화를 즐기며 받아들여요. 평소 바이크를
좋아해서 미국 포틀랜드 가죽 제품 스타일을 기본으로 삼고,
킨포크 라이프스타일Kinfolk Lifestyle**을 지향하고 있습니다.

**
미국 포틀랜드의 라이프스타일 잡지
《킨포크》로부터 영향을 받아,
자연 친화적이고 건강한 생활양식을
추구하는 사회 현상

공방 이름은 어떤 의미인가요?

　　'앰퍼샌드'는 기호 '&'이에요. and, 너와 나, 두번째라는
의미입니다. 공방을 운영하는 두 사람, 그리고 두번째 삶을
의미합니다. 앰퍼샌드 클래식은 클래식 디자인을 사랑하는
두 남자라는 뜻이에요.

공방의 지역과 장소를 선택한 이유가 있나요?

　　우사단로는 월세가 부담 없어서 선택했어요(지금은
저렴하지 않지만요). 예술가들이 모여 있어 그들의 에너지를
공유할 수 있다는 점도 중요했습니다.

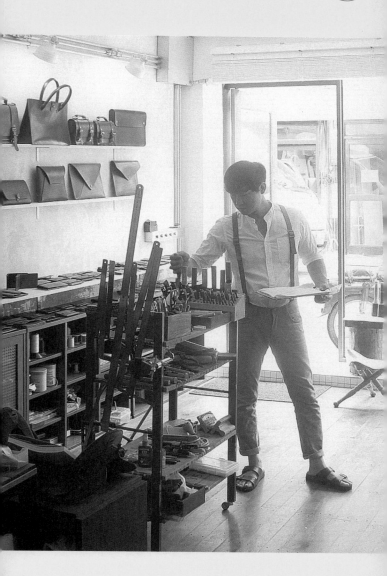

**소규모 공방만의 장점과 단점이 공존할 텐데요. 공방을 운영하는
원칙과 수익 구조를 어떻게 만들어 가는지 궁금합니다.**

핸드메이드 공방이라 프로세스와 매뉴얼을 정착시키지
않으면 공임과 시간 손실이 최저임금에 미치지 못하게 됩니다.
그 문제를 줄이기 위해 판매 절차를 갖춰 소량으로 제작하고,
한 명은 수업을 책임지고 있어요. 물론 수익이 안정적으로
자리 잡으면 디자인과 판매만 진행하는 게 목표입니다.
과대광고하지 않기, 거짓말 하지 않기, 정직하게 수작업으로
제작한 높은 품질의 제품을 소비자에게 공급하기. 그것이
원칙입니다.

하고 싶은 일을 하며 사는 삶이지만 힘든 순간도 있을 텐데요. 공방을 준비하는 사람들에게 조언을 부탁드립니다.

저희는 운이 좋았어요. 공방은 하고 싶다고 무턱대고 시작해서는 안 됩니다. 자신의 일을 하고 싶다면 우선 '나만의 팬을 만들어야' 합니다. 인터넷으로 자기 공간을 만드는 일이 쉬워졌어요. 나만의 스타일, 콘셉트, 문화, 라이프스타일, 콘텐츠를 지속적으로 노출해 팬들을 만들어야 해요. 최대한 손실을 줄이는 것도 중요해요. 재정적으로 허덕이면 나만의 콘셉트는 무너지니까요.

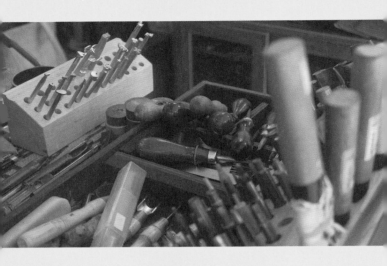

공방의 사전적 의미는 '예술가, 장인 등이 작품을 제작하기
위한 방이나 작업장, 혹은 그것의 공통의 기반이나 방침 아래
제작하는 예술가나 직인職人 집단'입니다. 자신이 생각하거나
지향하는 '공방' 개념은 무엇인가요? 3D 프린터 등 이른바
'메이커스makers' 시대를 맞아 공방은 어떻게 진화하거나
변화할까요?

　　제가 생각하는 공방은 '차고'예요. 미국 드라마를 보면
지저분한 차고에 작업실이 있죠. 저는 단순히 작업만 하는
작업실을 지향합니다. 집중할 수 있는 나만의 공간. 하지만
한국에서는 여러 기능이 섞이는 게 맞아요. 저희도 쇼룸과
작업실이 함께 있어요. 앞으로 공방은 더욱 재미있는 공간으로
발전해야 할 겁니다.

주로 어떤 분들이 앰퍼샌드 클래식을 찾아오나요?

　　주로 유학생, 디자이너, 예술 분야 종사자들이 찾아옵니다.
아무래도 국내에서 쉽게 볼 수 없는 미국 스타일 디자인 때문인
듯해요.

가죽은 시간이 지날수록 특별한 가치를 지닙니다.
앰퍼샌드 클래식이 생각하는 가죽의 매력은 무엇인가요?

　　오래 쓸수록 멋진 클래식함이에요. 새 제품에서는
그 멋을 느낄 수 없어요. 가죽의 매력은 세월에 길들여져
나만의 것이 되었을 때 나오거든요. 그래서 저희는 질 좋은
천연 가죽만 사용합니다.

작업실을 확장 이전했는데요. 7평 남짓한 작은 공간에서 시작해서 지금의 공간이 되기까지 '공방을 하기를 잘했다'고 느끼는 때는 언제인가요?

늘 잘했다는 생각이 들어요. 매출과 수입을 걱정하지만, 공방을 운영하기 전에 시달렸던 미칠 듯한 스트레스가 전혀 없거든요.

국내 독립공방의 상황은 어떠한가요?

독립공방들이 우후죽순 생겨나고 있어요. 다만 좀더 신중히 준비하면 좋겠다는 바람이 있어요. 쉽게 생각하고 달려들었다가 쉬이 실망할까봐 걱정입니다. 좋은 콘텐츠의 공방도 많지만 쉽게 달려드는 비전문적인 공방들도 많거든요. 새로운 도전도 좋지만 조금 더 신중히 리스크 없는 선택을 하시기 바랍니다.

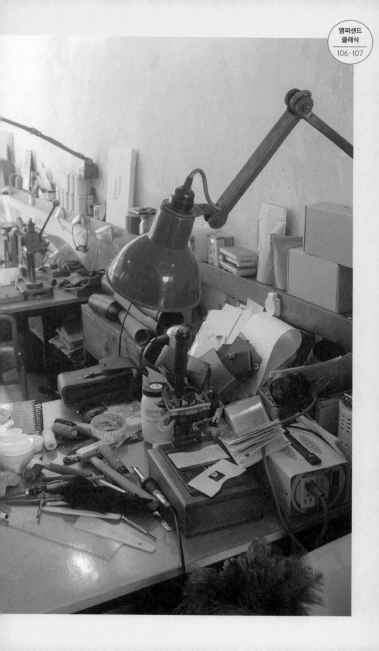

공방은 하고 싶다고 무턱대고
시작해서는 안 됩니다.
자신의 일을 하고 싶다면 우선
'나만의 팬을 만들어야' 합니다.
인터넷으로 자기 공간을 만드는 일이
쉬워졌어요. 나만의 스타일, 콘셉트,
문화, 라이프스타일, 콘텐츠를
지속적으로 노출해 팬들을 만들어야 해요.
최대한 손실을 줄이는 것도 중요해요.
재정적으로 허덕이면 나만의 콘셉트는
무너지니까요.

앰퍼샌드 클래식

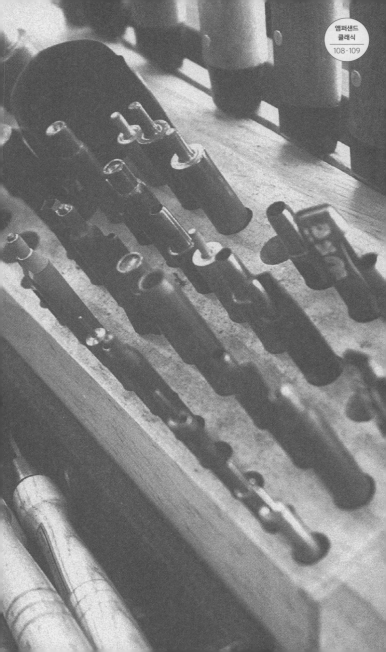

> 66

일생에 한 번,
내가 하고 싶은
일을 찾아서

엔원
투엘엘

인터뷰·사진 김다솜

address 서울시 성동구 왕십리로 63,
 언더스탠드 에비뉴 소셜 스탠드 2층
homepage n12ll.com
instagram @n1_2ll

#엔원 투엘엘 #정현진 임주연 대표 #기계 니트 #핸드위빙 #마크라메 #니트웨어
#내가 좋아하는 일 #런던의 우편번호 #내가 모든 결정의 가장 큰 이유
#유행보다 나만의 아이덴티티 #자기가 가장 좋아하고 잘하는 것
#자신의 성향에 맞는 공방 #생각하는 방식의 전환 #다양성 #뚜렷한 목표
#스스로 만족할 만한 기준 #정규 수업 #원데이 클래스

공방을 열기 전에는 어떤 일을 했나요?
지금 이 길을 선택한 이유가 궁금합니다.

임주연 – 공방을 열기 전에는 패션 회사에서 디자이너로
일했어요. 디자이너라는 직업을 늘 꿈꿨고 오래 준비했어요.
그런데 디자이너가 되니 생각했던 것과 달랐어요. 판매성과 수익을
가장 먼저 생각해야 하는 거예요. 어쩔 수 없다는 생각이 들면서도
나만의 작업을 하고 싶었어요. 그래서 회사를 나와 개인사업자
형태로 프리랜서 니트 디자이너로 일하며 작업 공간을 찾았어요.
지금은 프리랜서 디자이너로 공방 운영을 병행하고 공방을 통해
개인 작업은 물론 여러 사람들과 니팅knitting을 나누는 기회가
생겼죠. 더욱 열심히 해야겠다는 자극제가 됩니다.

정현진 – 미술을 전공한 사람이라면 누구나 자신만의
공간을 꿈꿀 거예요. 저도 학생 때부터 막연하게나마 생각했어요.
하지만 공방으로 먹고살 수 있을까 불안해서 쉽게 시작하지
못하다가, 대학원을 졸업하고 초등학생들에게 영어를 가르쳤어요.
일종의 '플랜 B'라고 할까요. 비교적 긴 시간 동안 학생 신분으로
있었고, 일을 해보지도 않아서 다른 사람들처럼 평범하게 9 to 6
생활을 해보고 싶었어요. 1년 정도 하고 나니 힘들더라도 내가
좋아하는 일을 하는 게 운명이다 싶더라고요. 영어 강사 생활은
매일매일 똑같은 일상이 안정적이었지만 스스로 결정할 수 있는
환경이 아니어서 재미없었어요. 스스로 고민하고 결정하고
책임지는 환경에서 좀더 능동적으로 일하는 성격이라 혼자 일하는
게 맞다는 확신을 가지고 일단 작업실을 가져야겠다고 결정했어요.
다행히 재미있는 일을 최우선으로 삼고 스스로 일하고 있어요.

작업의 영감은 어디에서 얻나요?

임주연 – 작업의 영감은 다양해요. 저는 패션 분야에서도 일하기 때문에 사람들의 옷차림과 신체를 유심히 봐요. 사람들로부터 가장 많이 영감을 받아요. 같은 옷이라도 저마다 몸에 따라 옷의 구김이나 스타일이 달라지거든요. 니트를 하기 때문에 소재로부터 영감을 받기도 해요. 질감에 따라 어떻게 옷으로 표현할지를 결정해요.

정현진 – 저는 주로 '실'을 가지고 위빙 작업을 해요. 위빙 작업은 실을 선택하는 것이 가장 중요해요. 제가 가장 좋아하는 재료인지라 '실'에서 많은 영감을 받아요. 다양한 질감과 색채의 실을 보고 있으면 어떤 형태의 작업을 하고 싶다는 생각이 들어요. 위빙에서 배색이 가장 중요한 역할을 해서 새로운 색의 실을 볼 때 영감을 받기도 해요. 색채감이 좋은 회화 작품이나 디자인을 통해 영감을 얻기도 하고요.

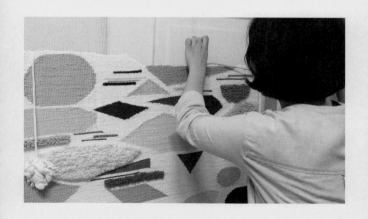

공방 이름은 어떤 의미인가요?

둘이서 공방을 열기로 결정하고 이런저런 상의를 하면서
두 사람의 공통점이 이름에 나타나면 좋겠다 했어요. 막상
두 사람의 공통점이 없더라고요. 같은 재료를 사용하지만 패션과
공예로 방향이 다르고, 니트와 위빙으로 작업 내용도 다르고,
스타일도 달랐어요. 같은 학교를 졸업했지만 졸업도 다른 해에
했고, 심지어 학교가 이사를 가서 사용한 건물도 달랐어요.
찾다보니 '런던'이라는 장소밖에 없었어요. '엔원 투엘엘'은
런던의 우편번호입니다. 따로 의미 있는 것은 아니고, 주연이가
살던 집 우편번호예요. 외우기 쉽겠다 싶어서 정했는데 다들
기억하기 어렵고 읽기도 어렵다고……

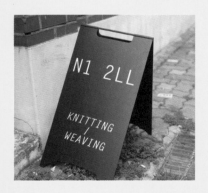

공방의 지역과 장소를 선택한 이유가 있나요?

　　공방은 연남동 구석에서 시작했어요. 연남동 곳곳에
작업실이 많고, 당시만 해도 사람 사는 동네라는 느낌이 좋아서
작업실을 두고 싶었어요. 운이 좋게도 조건에 맞는 곳이 나와서
연남동에 자리 잡았죠. 1년 정도 연남동 구석 1층 상가에
있었어요. 처음에는 주택가 느낌의 골목이라 주변 어르신들과도
교류하고 좋았는데, 재건축 열풍에 분위기가 바뀌더라고요.
거주민들이 이사를 가고, 카페, 바, 식당이 생기면서 조용하던
동네 골목이 주차 문제로 싸우고 취객들의 고성이 오가는 곳이
되었어요. 저희는 판매보다는 작업과 수업 위주여서 마음 편히
밤새워 작업하고 작업에 좀더 집중하는 공간이 필요해서 지금
공간으로 옮겼어요. 지하철역과도 가까워져서 찾는 분들이 조금
편해졌고, 주택가라 조용히 작업에 집중할 수 있어요. 수업이
있을 때는 입간판을 내어놓고, 아닐 때는 간판도 없어서 방해받지
않는 분위기랄까. 저희 공방의 느낌과 잘 맞아요.

**소규모 공방만의 장점과 단점이 공존할 텐데요. 공방을 운영하는
원칙과 수익 구조를 어떻게 만들어 가는지 궁금합니다.**

두 사람의 입장을 최우선에 두는 것이 원칙이에요. 모든
결정이 스스로에게 달려 있고 책임도 스스로 져야 하는 것이
공방의 장점이자 단점이니까요. 모든 결정과 책임을 스스로 져야
한다면 다른 사람의 이야기에 휘둘리지 않고 '내'가 모든 결정의
가장 큰 이유가 되어야 해요. 그래야 스스로 책임지고 후회도
남지 않을 거예요.

저희는 작업 공간을 갖고 싶어서 공방을 시작했는데,
주변에서는 업으로 삼았으니 열심히 홍보도 하고, 매일 작업실을
열어야 한다며 조언을 해주더라고요. 처음에는 그렇게 노력했는데,
저희 의지가 아니다보니 일의 효율도 낮고 공방에 나오는 게
숙제처럼 느껴졌어요. 애정 어린 충고는 마음만 받고 우리가 원하는
대로, 우리를 최우선으로 삼고 공방을 꾸려나가자 마음먹었어요.
그래서 공방은 수업시간 외에는 자유롭게 하고 있어요. 작업이
필요할 때는 새벽같이 나와서 늦은 밤에 퇴근하지만, 외부에 일이
있거나 휴식이 필요하다고 여겨지면 나오지 않는 날도 있어요.

사람들은 말해요. 그래도 시작했으니 명성도 얻고 성공해야
한다고요. 사실 그렇게 하려면 공방을 해서는 안 돼요. 공방이
아닌 사업을 해야죠. 저희가 만드는 제품은 일일이 손으로
만들어서 시간과 공이 꽤 들어가거든요. 재료가 '실'이어서
사람들이 가격을 낮게 예상해서 판매로 수익을 얻는 것도
힘들어요. 판매 위주의 공방이 아니어서 수업을 통해 수익을 얻고
있고요. 요즘은 제품을 구매하는 것보다 무언가를 만드는 체험을
하고 싶은 분들이 많아졌어요. 위빙이 유행이고, 기계 니트는
배울 수 있는 곳이 거의 없어서 수업 신청이 꾸준히 들어와요.

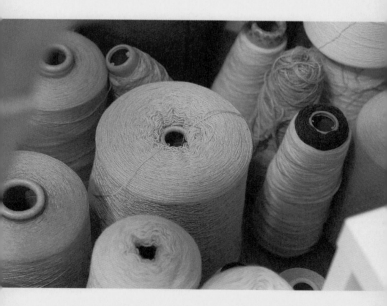

빠름이 대세인 시대에 느림과 아날로그 미학을
추구하는 이유가 있나요?

두 사람 모두 런던에서 공부했던 경험 때문일 거예요.
국내에서는 등한시되었던 '크라프트craft'가 런던의 학교에서는
굉장히 중요했거든요. 우리나라에서는 옛것, 잊히는 것으로
여겨지는 것들이 런던에서는 미래 트렌드로 환영받는 모습이
충격적이었어요. 그들은 무조건 유행을 쫓기보다 자신만의
정체성을 우선적으로 삼다보니 자기가 가장 좋아하고 잘하는
것을 최우선으로 두는 것 같아요. 아날로그를 추구한다기보다
우리 두 사람이 재미있고 잘할 수 있는 일을 하는 거죠.

**하고 싶은 일을 하며 사는 삶이지만 힘든 순간도 있을 텐데요.
공방을 준비하는 사람들에게 조언을 부탁드립니다.**

저희는 공방을 오랫동안 운영한 것도 아니고, 일반적인
공방도 아니어서 조언을 드릴 위치는 아니에요. 그래도 지금까지의
경험을 바탕으로 조언을 드리자면, 자신의 성향에 맞는 공방을
준비하는 게 좋아요. 다른 사람들의 경험과 조언보다 스스로를
정확히 알고 시작한다면 시행착오를 줄일 수 있을 거예요.
자신이 어떤 성향인지를 알면 어떤 공간이 어울릴지(오픈된 곳인지,
사적인 공간인지, 볕이 잘 들어야 하는지, 조용한 곳이어야 하는지 등),
어떤 형태의 공방이 좋을지(다른 사람과 하는 게 좋을지, 혼자가 좋을지,
판매할지, 수업이나 작업을 위주로 할지 등), 운영 방식(출근 요일, 시간,
수입 구조 등)을 쉽게 정할 수 있을 거예요.

저희처럼 2인 공방을 계획한다면 두 사람이 솔직하게 각자
원하는 방향과 방식, 그리고 세세한 부분까지 상의하고 조정해야
해요. 두 사람이 함께할 때의 장점과 단점을 꼼꼼히 생각하고
어떻게 운영할지를 결정하고 시작해야 합니다. 저희는 다른
사람들과 집을 공유한 경험이 있어서 공방을 열기 전에 서로의
성향을 이야기하고, 어떤 공간을 원하는지, 작업 스타일은 어떤지,
어떻게 운영할 것인지, 어떤 불편함이 있을지, 그것에 어떻게
대처할지를 미리 나누었어요.

공방의 사전적 의미는 '예술가, 장인 등이 작품을 제작하기
위한 방이나 작업장, 혹은 그것의 공통의 기반이나 방침 아래
제작하는 예술가나 직인職人 집단'입니다. 자신이 생각하거나
지향하는 '공방' 개념은 무엇인가요? 3D 프린터 등 이른바
'메이커스makers' 시대를 맞아 공방은 어떻게 진화하거나
변화할까요?

　　　　저희 공방은 작업 공간이면서 카페 같아요. 수업이 없는
날은 둘이서 엄청난 간식을 앞에 놓고 엄청난 수다를 떨며
작업해요. 수업이 있으면 수강생들과 이야기를 나눠요. 아무래도
대중적인 취미가 아니어서인지 저희와 비슷한 또래, 같은
관심사를 갖는 분들이 오세요. 부담 없이 이런저런 이야기를
나누며 즐거운 시간을 보내죠.

　　　　메이커스 시대는 공방에 좋은 변화를 가져올 거예요.
사실 유행이다 싶으면 우르르 같은 것을 만드는 공방들이 생겨서
안타까워요. 자신만의 정체성이 있으면 좋겠어요. 메이커스
시대를 맞아 디지털 기술과 결합하고, 개인 창작자가 늘어나면
공방의 종류나 형태도 다양해질 거라 기대합니다.

런던에서의 유학 생활이 공방을 만들고 운영하는 데
적지 않은 영향을 끼쳤을 텐데요. 당시 유학을 결정한 동기는
무엇이었나요? 유학을 통해 무엇을 배우고 느꼈는지도
궁금합니다.

임주연 – 제가 가장 좋아하는 디자이너가 졸업한 학교에서
공부해보고 싶었어요. 단순한 이유로 선택했지만, 저에게
중요한 분기점이 되었어요. 유학을 통해 '생각하는 방식'의
전환을 배웠어요. 디자인에서도 한국에서와는 다르게 생각하고
발전시키는 법을 배웠어요. 인생을 살아가는 법까지 다시
생각하고 바꾸게 되었고요. 공방도 그런 가치관의 연장선이에요.

정현진 – 한국에서 공예를 전공했는데, 다른 환경에서
다른 분야의 디자인을 배우고 싶었어요. 순수미술 전공으로
나의 내면에 집중했다면, 디자인을 공부하면서 생각의 폭이
넓어졌다고 할까요. 다양한 문화적 배경을 가진 친구들로부터
다양성을 배웠고, 나의 선택에 타당한 이유와 근거, 뚜렷한
목표를 갖는 걸 훈련했던 시간이었어요. 저 역시 작업은 물론
인생을 대하는 태도에도 영향을 받았고요. 다른 사람들의 기준을
추종하기보다 스스로 만족할 만한 기준을 갖는 것이 중요하다는
것을 배운 거죠.

작업 재료는 어떻게 공급받거나 관리하나요?

임주연 – 재료 욕심이 많아서 영국에서 모은 재료를
하나도 버리지 않고 지금까지 쓰고 있어요. 프리랜서 니트
디자인을 하고 있어서 거래처에서 좋은 재료를 착한 가격에
구매하고 있어요. 시제품 재료도 제작하고 남은 것들을
재사용하고 있고요.

정현진 – 주로 동대문이나 남대문에서 재료를 구입해요.
실을 통해 영감을 받는 편이라 시장에 자주 나가요. 처음에는
일정 분량의 실을 보관하며 작업했는데, 다양한 색채의 실들이
많을수록 작업이 풍부해져서 자연스럽게 실의 양이 늘고 있어요.

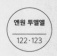

**두 분이 어떻게 만나서 공방을 운영하게 되었는지,
서로 어떤 역할을 하는지 궁금합니다. 오해나 문제가 생기면
어떻게 해결하나요?**

런던에서 알게 되었어요. 공방을 함께하기 전까지는 서로
바빠서 자주 보지 못했어요. 비슷한 시기에 작업 공간을 찾고
있었고, 임대료도 만만치 않아서 작업실 공유를 생각했어요.
'엔원 투엘엘'이라는 이름으로 공방을 꾸리고 있지만, 공간을
공유하는 것으로 이해하는 게 좋아요. 서로 런던에서 집을
공유했던 경험이 있어서 어렵지 않았어요. 공간은 공유하되
운영은 따로 하는 거죠. 서로 고민을 나누거나 조언을
주고받지만, 작업 방식과 운영 방식에는 관여하지 않아요.
각자 사용하는 시간과 횟수는 다르지만, 공간 임대료나 유지비는
반반씩 동일하게 책임지고 있고요. 그렇다고 모든 일을
함께하거나 일을 정확히 절반으로 나누지는 않아요. 반드시
두 사람이 함께할 일이 아니면 각자 할 수 있는 사람이 하자는
입장이에요. 잘할 수 있는 일을 맡아서 하는 거죠. 공간 청소,
공과금 처리도 그때그때 시간이 맞는 사람이 하고, 공유해야 할
중요한 일은 그 일을 하기 전과 하고 난 후에 공유하고 있어요.
두 사람의 성향이 비슷해서인지, 아니면 작업과 수업을 함께하지
않아서인지 다툼 없이 잘 지내고 있어요. 오해나 문제가 없고요.
혹여 오해가 생길 것 같으면 미리 상의하는 편이에요. 서로 만날
때마다 자연스럽게 각자의 상황을 나누고, 새로운 상황 변화에
대처하는 방법을 상의하며 지내고 있어요.

모든 결정이 스스로에게 달려 있고
책임도 스스로 져야 하는 것이
소규모 공방의 장점이자 단점이에요.
모든 결정과 책임을 스스로 져야 한다면
다른 사람의 이야기에 휘둘리지 않고
'내'가 모든 결정의 가장 큰 이유가
되어야 해요. 그래야 스스로 책임지고
후회도 남지 않을 거에요.
자신의 성향에 맞는 공방을 준비하는 게
좋아요. 다른 사람들의 경험과 조언보다
스스로를 정확히 알고 시작한다면
시행착오를 줄일 수 있을 거에요.
자신이 어떤 성향인지를 알면
어떤 공간이 어울릴지, 어떤 형태의
공방이 좋을지, 운영 방식을 쉽게
정할 수 있을 거에요.

엔 원 투엘엔

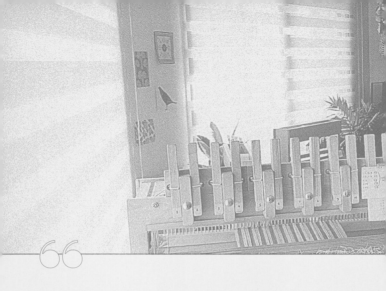

66

실을 통해
자연을 만들고
싶어요

우븐 온 룸스

인터뷰·사진 이슬미

평화의 공원

⑥ 마포구청역

성산

중제천

망원유수지
체육시설

동교초등학교

우븐 온 룸스

망원시장 ⑥ 망원역

망원
한강공원

망리단길

성산초등학교

address	서울시 마포구 월드컵로 20길 67 1층
homepage	wovenonlooms.com
instagram	@wol_studio

#우븐 온 룸스 #정세은 대표 #직조공방 #망원동 #좋아하고 잘하는 일 찾기
#실로 천을 짜는 수직기 #베틀로 짜다 #오랫동안 할 수 있는 나만의 일
#공방의 예의 #공예의 가치 #디지털 공산품의 물결 속에서 사람의 손맛이 깃든 물건
#자연은 색채 선생님이자 영감의 원천

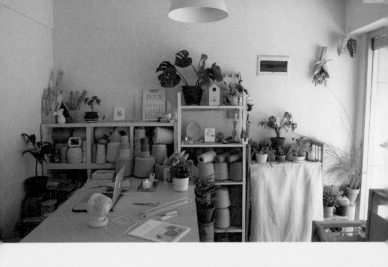

공방을 열기 전에는 어떤 일을 했나요?
지금 이 길을 선택한 이유가 궁금합니다.

어렸을 적부터 쭉 해오던 '좋아하고 잘하는 일 찾기'는
20대가 되어서도 계속됐어요. 아이들을 가르치기도 했고, 인테리어
소품과 관련된 일도 했는데, 그저 '할 수 있는 일' 정도였어요.
일하면서도 마음에 떠 있는 무언가를 찾기 위해 끊임없이
움직였어요. 그러다 우연한 기회에 실로 천을 짜는 수직기를
발견했어요. 작동법만 익혔는데도 금세 매료되고 말았어요.
잠들기 전 눈을 감아도 오로지 위빙 생각뿐이었어요. 그동안
모은 돈으로 덜컥 45인치 수직기를 구입해서 방에 들여놓으니
어머니께서 '이번에는 큰 장난감을 샀네. 얼마나 갖고 놀려나⋯⋯'
하셨어요. 저도 걱정스러웠지만 그동안 제가 경험했던 다른
일처럼 싫증나지 않더라고요. 계속 새로운 작업을 하고 싶고⋯⋯
재밌었어요. 집에서 다른 일과 병행하며 몇 년간 작업하다가
결국 위빙 스튜디오를 만들었어요. 위빙에 대한 호기심과 욕구가
지금 이곳을 만든 것 같아요.

당시만 해도 위빙은 생소했어요. 위빙만 독립적으로 하는 곳도
없었고요. 그게 저에게 설렘과 기분 좋은 용기를 안겨주었어요.
개척자라고 할까요? 누군가 이 일의 기준과 방향을 만들어놓지
않아서 혼자서 작업하며 위빙 클래스, 위빙 키트 등을
차근차근 이뤄나갔어요. 지금 생각하면 '용감했다'라고밖에
할 수 없는데, 그때는 그냥 '이렇게 해야겠다' '이렇게 하면
되겠다'는 감이 있었어요.

작업의 영감은 어디에서 얻나요?

작업은 예쁜 실을 쓰는 게 재미있어서 이것저것 사용해서
다양하게 시도하고 있어요. 그러다가 어릴 적부터 스크랩한
자료들이 생각나서 그것들을 보며 컬러 매치와 디자인을
구상하고 공책에 색연필로 컬러 스케치를 했어요. 자료는 자연,
인테리어, 니트, 빈티지 가전제품 등 제가 좋다고 느낀 사진이나
책이었어요. 취향이 쌓이면 그 사람을 보여주고, 결국 그 사람이
되잖아요. 제 작업의 시작은 저의 취향이에요. 예쁘고 아름다운
모든 것들.

공방 이름은 어떤 의미인가요?

공방의 지역과 장소를 선택한 이유가 있나요?

'우븐 온 룸스Woven on Looms'는 사전적 의미로 '베틀로 짜다'라는 뜻이에요. 제가 하는 일을 보여주고, 동시에 작업 전체를 아우르는 이름을 지으려고 고민했어요. 무엇보다 '오랫동안 함께할 수 있는'에 방점을 두었어요. 단순히 포괄적인 말인 'Woven on Looms'로 지었는데, '우븐 온 룸스'라는 발음이 자연스럽게 달라붙지 않고 어색해서 오히려 마음에 들었어요. '모두가 기억하지 않아도 기억하고 싶은 사람들만 기억하면 되지'라는 생각이었죠.

그렇게 이름을 갖게 된 Woven on Looms Studio는 망원동과 가까운 서교동에 위치해 있어요. 미술을 전공한 사람들이 그렇듯 저 역시 홍대와 합정동이 익숙했어요. 스튜디오를 구하기 전에 서교동에서 일하기도 했고요. 집에서 틈틈이 위빙 작업을 하다가 '이대로는 안 되겠다' 싶어서 충동적으로 부동산에 전화를 걸어 작업실을 알아봤어요. 제가 원하는 조건으로는 구하는 게 힘들어서 포기하고 있었는데, 한 달 후 부동산에서 연락이 왔어요. '제가 생각났다'며 서교동 끝자락의 너저분하고 아담한 이삿짐센터 사무실을 소개해주셨어요. 그곳을 보자마자 '이곳이 좋겠다'는 생각이 들어서 바로 결정했어요. 필요한 사람들만 찾는 곳, 찾아오는 데 번거롭지 않은 곳, 햇빛이 잘 들며 조용히 작업할 수 있는 곳이라는 저의 바람을 채워주는 공간이었어요.

지금은 주변에 카페와 음식점들이 생기며 '뜨는' 곳이 되었지만, 그때만 해도 망원동은 홍대, 합정 상권과도 멀고 동네 주민들만 다니는 주택가였어요. 아파트에서만 살았던 터라 주택가가 주는 분위기도 새롭고 흥미로웠어요.

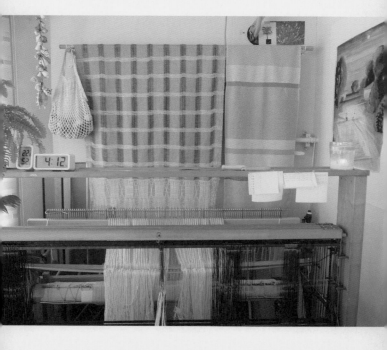

소규모 공방만의 장점과 단점이 공존할 텐데요. 공방을 운영하는 원칙과 수익 구조를 어떻게 만들어 가는지 궁금합니다.

저는 추진력이 없는 편이에요. 대신 내가 원하는 것에 고집이 있어서 누군가와 함께 일하는 게 쉽지 않다고 생각했어요. 지금처럼 내가 하고 싶은 작업을 홀로 하고, 종종 수업도 하는 게 좋아요. 마치 내가 그려놓은 테두리에서 작은 공을 살살 굴리는 느낌이랄까요. 가끔 테두리를 벗어나 큰 공을 굴리고 싶지만, 이 테두리 내부를 좀더 파악하고 내가 가진 작은 공을 자유자재로 움직인 후에 다음 일을 하고 싶어요.

누구나 자기가 생각하는 완벽함의 기준이 있잖아요. 저에게도 완벽의 기준이 있고, 완벽주의 성향이어서 한 단계 한 단계 넘을 때마다 더딘 편이예요. 그러한 성향이 작업의 깊이와 다양성을 주지만, 가끔은 미련하고 어리석게 느껴지기도 해요. 주변에 조언을 구해보지만, 위빙 전문가가 아닌 이상 도움을 주지 못할 때가 많더라고요. 결국 자기 자신을 객관적으로 바라보고 개선하려고 연구하는 수밖에 없어요. 흔들리지 않지만 정체되어서도 안 될 테고요.

수입은 진행하는 '위빙 클래스'와 '리틀위버'라는 위빙 키트 판매 수익이 대부분이에요. 가끔 외부 수업을 하거나 도서 리틀위버, 주문 제작, 협업 등의 수입도 있어요. 결국 제가 움직이는 만큼 수입이 생겨요. 돈을 많이 벌고 싶으면 활발하게 홍보하고 수업하고 판매하면 되지만, 지금처럼 생활을 유지하는 정도만 벌고 나머지 시간은 개인 작업을 하거나 여유 있게 보내고 싶어요. 일을 스스로 조정할 수 있는 지금도 충분히 감사해요.

**빠름이 대세인 시대에 느림과 아날로그 미학을
추구하는 이유가 있나요?**

멋지고 아름답고 귀엽고 예쁘게 느껴지는 것이라면
아날로그와 디지털, 느린 것과 빠른 것 모두 좋아요. 그중에서도
제가 좋아하고 잘할 수 있는 일은 실로 천을 짜는 일이에요.
아날로그에 속하죠. 전자 기계를 다뤄서 결과물을 만들어내는
데는 흥미와 재능이 없지만, 손으로 실을 다뤄서 처음 모습과
다르게 만드는 것은 신기하고 재밌어요. 일의 과정과
결과까지…… 모든 순간이 즐거워요.

**하고 싶은 일을 하며 사는 삶이지만 힘든 순간도 있을 텐데요.
공방을 준비하는 사람들에게 조언을 부탁드립니다.**

저는 자기 일을 하고 있는 모든 사람들이 대단해요.
세상에 쉬운 일은 없죠. 어떤 일이든 쉽게 생각해서는 안 돼요.
나만의 것을 세워나갈 때 실패와 후회를 줄일 수 있어요.
더이상 새로운 것은 없다는 이 시대에 소규모 공방들끼리
예의와 도를 지키며 좋은 공간과 창작물을 만들면 좋겠습니다.

공방의 사전적 의미는 '예술가, 장인 등이 작품을 제작하기
위한 방이나 작업장, 혹은 그것의 공통의 기반이나 방침 아래
제작하는 예술가나 직인職人 집단'입니다. 자신이 생각하거나
지향하는 '공방' 개념은 무엇인가요? 3D 프린터 등 이른바
'메이커스makers' 시대를 맞아 공방은 어떻게 진화하거나
변화할까요?

전통 장인문화가 사라지는 것만 보아도 우리나라에서
사전적 의미의 '공방'을 유지하기가 얼마나 힘든지를 알 수
있어요. 유독 변화에 민감한 우리는 하루가 다르게 바뀌고 빠르고
자극적인 것으로 넘쳐나요. 손으로 무언가를 만드는 사람과
물건은 고루하고 어리석게 비춰지죠. 물론 언제까지 그렇진
않을 거예요. 그랬다면 이 일을 직업으로 삼기 힘들었을 거예요.
지금이야말로 잊혀가는 공예의 가치를 끌어내 보여줘야 할
때라고 생각해요. 다행히 사람들이 조금씩 인정해주고 관심을
가져주셔요. 다만 '-수업' '-교실' '-클래스'라는 이름으로 취미를
소비하는 방식이 넘쳐나는 게 안타까워요. 누군가에게 소중한
일이 다른 사람들에게는 일회용품처럼 소비되고 말아요. 그것이
현실이기에 그 안에서 마음을 조율하고 작가로서의 신념과
노력을 이끌어가야겠죠. 작업에 고집을 갖되 외부의 변화와
새로운 흐름에 맞추고 싶어요.

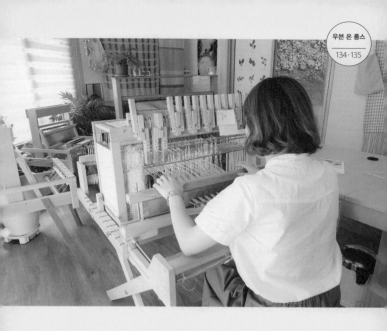

예로부터 내려온 우리의 예술성과 장인정신, 공방 문화를
지켜내지 못했지만, 이제부터라도 그 가치를 일깨우고 새로운
가능성을 보여주면 미래의 역사가 열릴 거예요. 많은 공방들이
스튜디오, 학원, 가게 등을 겸하며 치열하게 활동하고 있지만
유행처럼 생기고 사라지는 곳도 많아요. 시간이 흐르면
장인정신으로 꿋꿋하게 견뎌온 사람들만이 공방을 유지하고
있을 거예요. 디지털의 발전에 따라 빠르고 정확하게 만들어진
딱딱한 공산품의 물결 속에서 사람의 손맛이 깃든 물건을
자랑스럽게 내놓지 않을까요.

직조는 날실과 씨실을 엮는 움직임을 오랜 시간 반복하며 조금씩 결과물을 만들어가는 작업입니다. 직조 작업은 한두 번 움직임을 반복할 때는 결과물에 대한 감이 잡히지 않고, 여러 번 반복해야 일정한 패턴이 보이는 힘든 작업인데요. 굳이 직조를 선택한 이유가 있나요?

직조의 그 점이 매력적이었어요. 직조는 실이라는 재료가 씨실과 날실로 엮여 천으로 이루어지는 신기하고 대단한 일이에요. 실의 질감, 굵기, 색, 조직의 밀도, 다루는 힘 등 여러 변수 때문에 결과를 예측하는 게 쉽지 않아요. 처음에는 당황하고 실망했지만 제가 좋아하는 일이어서 부담을 갖지 않았어요. 실수조차 신기한 깨달음으로 다가왔죠. 뜨개질, 그림, 사진, 도예 등 여러 가지를 접했지만 끊임없는 호기심과 도전정신이 생기는 건 직조밖에 없었어요.

저는 어렸을 때부터 텍스타일에 관심이 많았어요. 예쁜 천과 실을 좋아했죠. 그런데 예쁜 패턴의 천이 컴퓨터 작업으로 만들어진다고 생각했어요. 컴퓨터와 친하지 않아서 엄두도 내지 못하다가 사람이 직접 실을 골라 천으로 만들 수 있다니…… 너무나 큰 기쁨이었어요. 이제는 직조를 7년 이상 하면서 작업 전에 구상했던 것들이 비슷하게 나오고, 직물들을 보면 어떻게 작업했는지 감이 와요. 물론 아직도 궁금하고 해보고 싶은 것들도 많고요. 위빙만 하겠다고 독립한 결정이 저의 짧은 인생에서 가장 잘한 결정이었어요.

파스텔 색감을 즐겨 사용하는 듯해요. 작가님이 가장 좋아하는 색은 무엇인가요? 색감에 대한 영감은 어디에서, 어떻게 얻나요?

색에 대한 취향이 생겼을 때부터 파스텔 톤을 좋아했어요. 진하고 강렬한 색보다는 연하고 부드러운 느낌이 좋아요. 그중에서도 파란색 계열을 좋아해요. 어렸을 때 여자아이는 분홍색이라는 공식이 지금보다 더 강했는데, 저는 옷도 물건도 모두 파란색을 선호했어요. 오빠의 예쁜 하늘색 스웨터를 탐냈을 정도로요. 지금도 푸른색에 눈이 먼저 가요.

이유는 잘 모르겠지만 어렸을 적부터 색상에 민감했어요. 엄마가 사다주신 옷, 물건도 색 때문에 투정을 부리기도 했어요. 초등학교 시절, 혼자 광화문 교보문고에 가는 걸 좋아해서 물감 코너와 외국 잡지 코너에 오래 있었어요. 예쁜 색과 물건을 찾는 것에 기쁨을 느꼈어요. 물감이나 잡지 속 디자이너들의 옷과 소품, 가보지 못한 북유럽과 남극의 자연 풍경이 담긴 사진집이 지금도 기억에 남아요. 그런 것들을 펼쳐 두고 노트에 그림을 그렸어요. 어렸을 적부터 좋아하는 것들을 찾아보고 수집했던 습관이 이어져 제가 원하는 색과 디자인을 바로 떠올리는 것 같아요.

가장 유심히 보는 것은 자연의 색이에요. 하늘, 풀, 꽃잎…… 자연에는 정말 다양한 색이 들어 있지만 동시에 자연스럽고 아름답게 어우러져 있어요. 모든 색은 자연에 담겨 있고, 어우러짐도 그 속에서 찾을 수 있어요. 자연이 곧 색채 선생님이자 영감의 원천이에요.

인스타그램을 보면 식물을 즐겨 키우더라고요.

　　　　저에게 식물은 직장 동료이자 친구이고 돌봄이 필요한
아이 같은 존재입니다. 어머니께서 식물을 좋아하셔서
집 베란다에 식물이 많아요. 나만의 공간이 생겨서 어머니가
키우던 식물을 나눠주시고, 제가 몰래 가져오기도 했어요.
제가 혼자 돌봐야 하는 식물이 생기면서 식물에 대한 관심과
애착이 커졌어요. 대부분의 시간을 한 공간에서 홀로 지내다보니
식물을 관리하는 것이 휴식이자 취미가 되었어요. 식물이 저를
부지런하게 만들고 그만큼 아름다움을 선물로 줘요. 식물을
바라보고만 있어도 시간 가는 줄 모르겠어요.

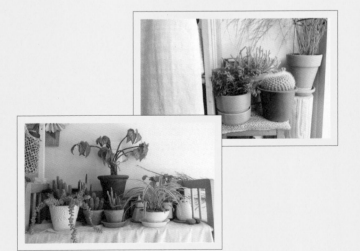

직접 제작한 직조 작품을 거의 판매하지 않아요.
대신 직조기를 제작하여 판매하거나 수업 위주로 공방을
운영하고 있는데요. 특별한 이유가 있나요?

위빙 키트를 판매하고 수업을 하는 이유는 작업을
지속할 수 있는 유지비를 벌기 위해서예요. 외부에서 수업과
관련된 행사나 제안이 들어오지만 많은 사람들이 위빙을 했으면
하는 마음은 없어요. 그저 수업을 필요로 하는 분들과 조용히
하고 있어요. 리틀위버나 디어위버 등의 직조기를 제작하고
판매하는 건 수업을 듣지 않아도 혼자서 간단하게 작업하면
좋겠다는 마음이 들어서예요. 다행히 많은 분들이 좋아해주셔서
신기하고 기분이 좋아요.

아직 마음의 준비가 되지 않아서 작업 결과물은 판매하지
않고 있어요. 처음에는 상품을 만들고 판매하는 것을 당연히
여겼고 판매도 제법 했어요. 그런데 작업을 할수록 판매 목적으로
만드는 것과 제가 하고 싶은 작업 사이에서 고민이 커졌어요.
제 기준에 판매하는 상품의 기준이 있는데, 직조 제품의 특성상
고려할 부분이 참 많아요. 그런 점들을 고려하지 않고 만들어
판매하면 예쁘지만 실용성이 떨어지고 관리하기 불편할 수
있어요. 그러한 점을 염두에 두면 제가 해보고 싶은 색과 패턴을
마음껏 사용할 수 없기도 하고요. 우선 내가 하고 싶은 작업을
마음껏 한 후에 만족스러운 상태에서 사람들에게 내놓고 싶어요.
다른 사람에게 보내기 아까운 마음도 크고요.

하루 가운데 가장 기다려지는 시간은 언제인가요?

　　매일 다르지만…… 햇빛 좋은 날 작업실에 도착해서
식물들을 내놓고 물을 주는 시간이 기다려져요. 햇빛이 들어오는
시간은 한정되어 있어서 아침에 눈 뜨자마자 날씨를 확인하고
햇빛이 쨍 하면 얼른 작업실에 가서 식물들에게 햇빛을
보여줘야지, 라고 생각해요. 아무래도 흐린 날씨에는 천천히
움직여요. 햇빛과 통풍이 부족해서 시들해지면 집 베란다로
요양을 보내는데 그때는 슬프기도 하고 미안해요. 잘 키우고
싶은 마음에 상당한 신경을 써요. 작업실에서의 하루는 식물을
돌보는 것으로 시작돼요.

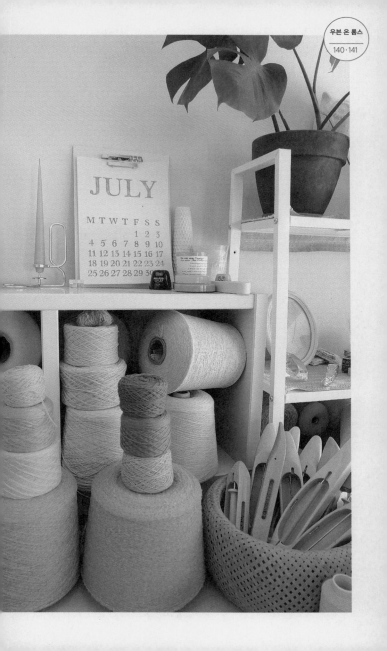

세상에 쉬운 일은 없죠. 어떤 일이든
쉽게 생각해서는 안 돼요. 나만의 것을
세워나갈 때 실패와 후회를 줄일 수
있어요. 유독 변화에 민감한 우리는
하루가 다르게 바뀌고 빠르고
자극적인 것으로 넘쳐나요.
손으로 무언가를 만드는 사람과 물건은
고루하고 어리석게 비춰지죠.
지금이야말로 공예의 가치를 끌어내
보여줘야 할 때입니다. 다만 '-수업'
'-교실' '-클래스'라는 이름으로
취미를 소비하는 방식이 넘쳐나는 게
안타까워요. 누군가에게 소중한 일이
다른 사람들에게는 일회용품처럼
소비되고 말아요. 그것이 현실이기에
그 안에서 마음을 조율하고 작가로서의
신념과 노력을 이끌어가야겠죠. 작업에
고집을 갖되 외부의 변화와 새로운
흐름에 맞추고 싶어요.

우븐 온 룸스

작고 확실하게,
다시 찾는
잼공방

제나나

인터뷰·사진 김선주

address 서울시 종로구 옥인길 23-1
homepage www.zenanajam.com
instagram @zenanajam

#제나나 #최채요 대표 #잼공방 #서촌 #서촌공방 #여자의 방 #제철과일 #유기농 잼
#나만의 경쟁력 #소규모여서 더욱 정확하고 확실하게

공방을 열기 전에는 어떤 일을 했나요?
지금 이 길을 선택한 이유가 궁금합니다.

방송작가로 1년 반 정도 살다가 맞지 않아서 그만두었어요. 본래 먹고 마시는 데 관심이 많았지만 업으로 삼을 생각은 하지 않았어요. 그런데 작가를 그만두고 나니 내가 할 수 있는 일이 이것뿐이구나 싶었어요. '기왕이면 맛있는 걸 먹자. 그것으로 일하자!'가 시작한 계기입니다.

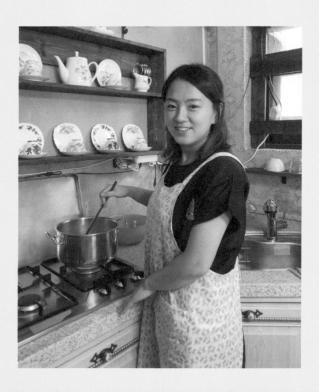

공방 이름은 어떤 의미인가요?

공방의 지역과 장소를 선택한 이유가 있나요?

　　　　제나나는 프랑스어로 '여자의 방'이라는 뜻이에요.
'내가 일하는 공간이고 나는 여자이니까'라는 생각으로 단어들을
살피다가 우연히 찾았어요. 부르기도 쉽고 의미도 좋아서
결정했어요. 처음에는 제가 살고 있던 연희동에서 시작했어요.
그러다 연희동 건물이 팔리면서 상황이 조금 이상해졌어요.
때마침 아버지가 사업을 정리하시면서 창고를 쓰지 않으셔서
그 창고로 들어갔어요. 그곳이 서촌에 있었어요. 아버지도 월세를
내며 쓰시던 장소였어요.

잼이 가진 다양한 매력을 소개해주세요.

잼은 원래 제철과일을 장시간 보관하기 위해 만든
음식이에요. 유럽에서는 빵에 바르고, 요거트에도 넣고,
와인 안주나 간단한 요리 재료로 썼었어요. 우리는 아직도
설탕 덩어리로만 생각하다보니 다양하게 응용할 생각을
못하는 거죠. 예전에는 설탕도 귀해서 1:1로 넣지 못했다고 해요.

유기농 재료로 잼을 만들고 있습니다.
재료는 어떻게 가지고 오나요?

유기농 농장들을 일일이 찾아서 거래처로 삼았습니다.

**원래 빵을 공부했다고 들었어요. 그런데 오로지 '잼'만
전문으로 하는 공방을 차린 이유가 있나요?**

맞아요. 빵으로 가게를 시작하려고 했는데 빵집들이
마구마구 생기더라고요. 나만의 경쟁력으로 공방을 만들 수
없을까 궁리하다가 '그래, 빵의 반찬 잼!'에 이르렀어요.
반찬 가게니까 밥은 팔지 않는 셈이죠.

**잼의 새로운 맛을 열었다는 평가를 받고 있습니다.
새로운 맛에 도전하면서 시행착오도 있었을 것 같아요.**

다양한 재료를 가지고 잼을 만들어봤어요. 익혔을 때
단맛이 나는 아이들은 잼으로 만들어도 손색없다는 생각으로요.
그런 마음으로 오이 잼을 만들었어요. 시식해본 손님들의 표정이
볼만하더군요. '너! 지금 이걸 돈 받고 팔 셈이냐?' 이런 표정
있잖아요. (웃음) 그때부터 밑도 끝도 없는 애들로는 잼을 만들지
않았어요. 그래도 완두콩 같은 아이들은 정말 반응이 좋아요!

소규모 공방만의 장점과 단점이 공존할 텐데요. 공방을 운영하는 원칙과 수익 구조를 어떻게 만들어 가는지 궁금합니다.

소규모여서 더욱 정확하고 확실하게 음식을 준비할 수 있어요. 개인의 니즈needs를 잘 파악하는 거죠. 제가 만든 잼을 먹고 다시 제나나를 찾게 하는 게 목표예요. 그럼 수익은 저절로 생기겠죠?

빠름이 대세인 시대에 느림과 아날로그 미학을 추구하는 이유가 있나요? 하고 싶은 일을 하며 사는 삶이지만 힘든 순간도 있을 텐데요. 공방을 준비하는 사람들에게 조언을 부탁드립니다.

공방을 하고 싶다는 마음만으로 무턱대고 덤비는 건 반대입니다. 경제적으로 여유 있고 나만의 삶을 추구하고 싶다면 상관없지만, 공방으로 생계를 꾸리겠다는 생각은 신중해야 해요. 직장에서 월급 받듯이 돈이 정기적으로 나오는 게 아니니까요. 겉에서 보는 것처럼 아름답지만도 않아요. 사실 저도 백조처럼 보이려고 안간힘을 쓰고 있답니다!

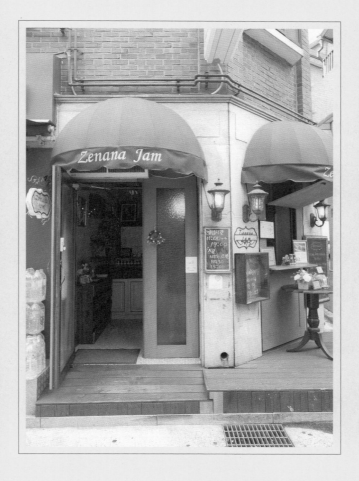

공방의 사전적 의미는 '예술가, 장인 등이 작품을 제작하기 위한 방이나 작업장, 혹은 그것의 공통의 기반이나 방침 아래 제작하는 예술가나 직인職人 집단'입니다. 자신이 생각하거나 지향하는 '공방' 개념은 무엇인가요? 3D 프린터 등 이른바 '메이커스makers' 시대를 맞아 공방은 어떻게 진화하거나 변화할까요?

　　자기 일에 소신을 가지고 무언가를 창작해서 판매하고 공유하는 공간. 제가 생각하는 공방은 그런 곳이에요.

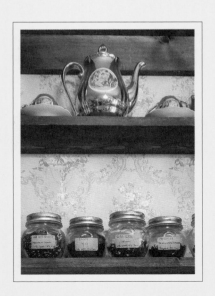

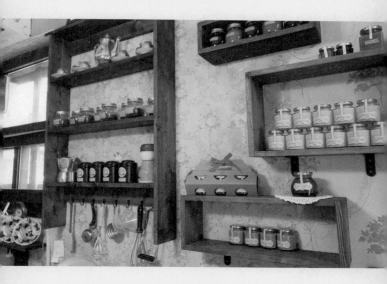

공방을 하고 싶다는 마음만으로
무턱대고 덤비는 건 반대입니다.
공방으로 생계를 꾸리겠다는 생각은
신중해야 해요. 직장에서 월급 받듯이
돈이 정기적으로 나오는 게 아니니까요.
겉에서 보는 것처럼 아름답지만도
않아요. 다만 소규모여서 더욱
정확하고 확실하게 준비할 수 있어요.
개인의 니즈를 잘 파악하는 거죠.
제가 만든 잼을 먹고 다시 제나나를
찾게 하는 게 목표에요. 그럼 수익은
저절로 생기겠죠?

제나나

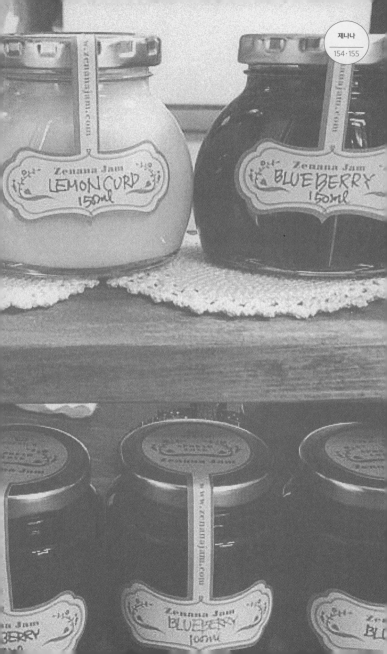

66

천천히……
우리의 정체성을
만들 거예요

코우너스

인터뷰·사진 최이슬

address 서울시 중구 수표로 66 2층 200호
homepage www.corners.kr
instagram @cornersinfo

#코우너스 #김대웅 조효준 대표 #디자인스튜디오 #리소 #인쇄 #출판 #을지로
#하고 싶은 일과 수익의 조화 #창작자와 인쇄소의 협업 #워크숍
#가능한 목표를 정하고 천천히

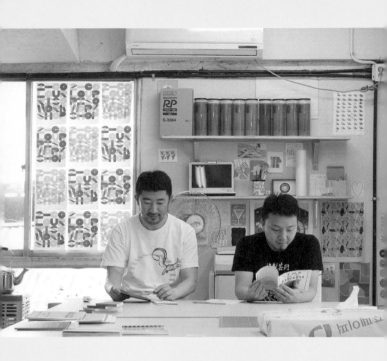

공방을 열기 전에는 어떤 일을 했나요?
지금 이 길을 선택한 이유가 궁금합니다.

코우너스는 김대웅과 조효준이 운영하는 디자인
스튜디오입니다. 김대순이 디자이너로 함께 일하고 있고,
인쇄소와 출판사를 운영하고 있습니다. 코우너스를 설립한
계기는 '코너'라는 주제로 책을 만들기 위해서였어요.
책을 직접 인쇄해서 만들고 싶어서 여러 인쇄기를 알아보았어요.
리소 인쇄는 조효준이 영국에서 대학에 다닐 때 알게 되었는데,
국내에서 리소 인쇄기를 구입할 수 있는 경로를 찾다가 돈을 모아
구입했습니다. 인쇄기를 갖고 이런저런 테스트를 하다가
주변에서 인쇄 문의가 들어오면서 인쇄소를 하게 되었어요.

공방 이름은 어떤 의미인가요?

코우너스는 영어 'Corners'를 한글로 쓴 이름이에요.
일반적으로 '코너스'라 표기하는데, 부드러운 어감과 검색할 때
노출이 잘 되도록 '우'를 넣었어요.

공방의 지역과 장소를 선택한 이유가 있나요?

코우너스는 을지로 3가에 있습니다. 서울시청 근처
소공동 낡은 빌딩 5층에 있다가 옮겼어요. 인쇄소 특성상 종이를
옮기는 일이 잦은데, 건물에 엘리베이터가 없어서 힘들었거든요.
그러다가 소공동 일대 재건축 소식을 건물주로부터 듣고
을지로로 왔습니다. 을지로는 인쇄 업체가 밀집한 충무로와
근접해 있고, 다양한 제조사들이 밀집해 있어서 늘 동경해왔어요.

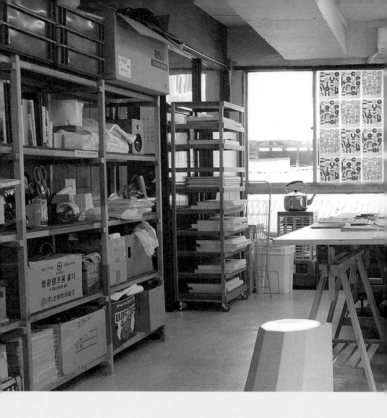

**소규모 공방만의 장점과 단점이 공존할 텐데요. 공방을 운영하는
원칙과 수익 구조를 어떻게 만들어 가는지 궁금합니다.**

코우너스는 디자인 스튜디오, 인쇄소, 출판사, 상점 등을
운영하고 있어요. 지금까지는 각각의 부서들이 서로 도와주며
함께 발전하고 있는 것 같아요. 저희는 갑자기 어떤 새로운
무언가를 만드는 것보다는 시간이 쌓이면서 천천히 정체성이
구축되는 것을 선호하는 편이고, 코우너스가 그런 방향으로
갈 수 있게끔 노력하고 있습니다.

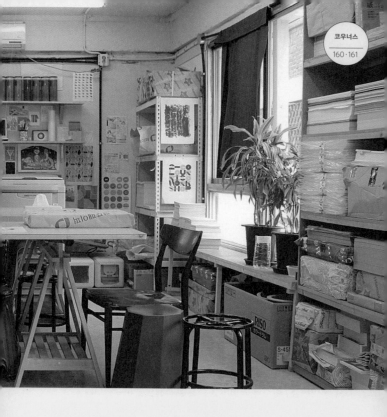

하고 싶은 일을 하며 사는 삶이지만 힘든 순간도 있을 텐데요.
공방을 준비하는 사람들에게 조언을 부탁드립니다.

　　　　하고 싶은 일을 하는 것도 중요하지만, 하고 싶은 일을
할 수 있도록 스튜디오를 유지하는 것이 더 중요하다고 생각해요.
스튜디오를 유지하려면 당연히 수익이 있어야 하고,
수익 대부분은 클라이언트를 상대로 이루어지거든요.
클라이언트 일과 자신이 기획하는 일이 조화롭게 이루어져야
지겨움 없이 일할 수 있는 것 같아요.

공방의 사전적 의미는 '예술가, 장인 등이 작품을 제작하기
위한 방이나 작업장, 혹은 그것의 공통의 기반이나 방침 아래
제작하는 예술가나 직인職人 집단'입니다. 자신이 생각하거나
지향하는 '공방' 개념은 무엇인가요? 3D 프린터 등 이른바
'메이커스makers' 시대를 맞아 공방은 어떻게 진화하거나
변화할까요?

　　　저희가 '공방'이라는 개념의 변화를 이야기하기는 조금
어려울 것 같은데요. 앞으로 저희 인쇄소가 가고자 하는 방향에
대해 말씀드리면, 의뢰받은 인쇄를 전문적으로 서비스하고,
다른 쪽으로는 좀더 적극적으로 창작 활동에 개입하며, 다양한
창작자들과 함께 재밌는 작업을 만들어내는 공간이 되길
바랍니다.

**2012년부터 지금까지 '코우너스'가 걸어온 시간을
자평한다면요? 앞으로 계획하고 있는 프로젝트도 궁금합니다.**

　　　비정기적이었던 워크숍을 정기적 워크숍으로 진행할
예정이에요. 리소 인쇄뿐만 아니라 다양한 분야의 전문가들과
워크숍을 진행하려 합니다. 출판으로는 김경태 사진작가와 함께
포토진을 준비중이고, 다양한 일러스트레이터들과 협업하는
책을 기획중인데, 아마 2017년은 책이 4-5권 출간될 예정입니다.
가을에는 노르웨이 베르겐에서 열리는 〈베르겐 아트 북 페어
Bergen Art Book Fair〉에도 참가하고요.

'꿈'을 '현실'로 불러올 때 가장 중요한 것은 무엇일까요?

가능한 목표를 정하고 천천히 꾸준히 하는 것이
중요합니다.

'코우너스'는 아날로그적인 느낌이 물씬 풍겨요. 특별히 오래된 사람, 장소, 사물을 좋아하는 분들이 일하는 건가요?

오래된 사람, 장소, 사물도 좋아하고, 새로운 사람, 장소,
사물도 좋아합니다. 특별히 오래된 것만 좋아하는 건 아니에요.

각자 특정 분야의 일을 나눠서 하고 있나요?

업무를 구분해서 하지는 않습니다. 회의를 통해 세 명이
디자인, 인쇄, 상품 개발 등을 동시에 진행하고 있어요.

리소그래프로 작업하다보면 색에 한계가 있을 텐데요.
그 한계를 넘어 4도 인쇄 작업을 하고 싶지는 않나요?

대부분의 제작이 그렇지만, 리소 인쇄에서도 다양한
부분에서 한계가 있어요. 정해진 색상, 다소 낮은 해상도,
최대 A3 사이즈 등이 리소 인쇄의 한계라 볼 수 있어요.
만약 어떤 작업이 리소 인쇄와 어울리지 않다고 느낄 때는
다른 인쇄 방식을 선택하는 것이 옳아요. 진행하는 작업과
어울리는 제작 방식을 선택하고, 그 제작 방식의 가능한 범위
안에서 좋은 결과를 만들어내는 것이 중요하다고 생각해요.

저희는 갑자기 어떤 새로운 무언가를
만드는 것보다는 시간이 쌓이면서
천천히 정체성이 구축되는 것을
선호합니다. 하고 싶은 일을 하는 것도
중요하지만, 하고 싶은 일을 할 수 있도록
스튜디오를 유지하는 것이 더 중요해요.
스튜디오를 유지하려면 당연히
수익이 있어야 하고, 수익 대부분은
클라이언트를 상대로 이루어지거든요.
클라이언트 일과 자신이 기획하는 일이
조화롭게 이루어져야 지겨움 없이
일할 수 있어요. 가능한 목표를 정하고
천천히 꾸준히 하는 것이 중요합니다.

코우니스

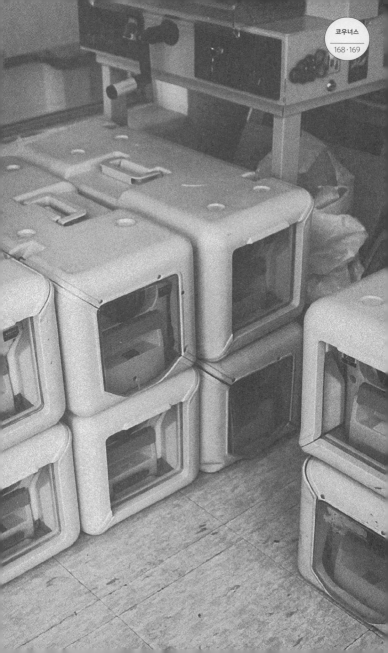

66

삐뚤삐뚤
손맛이 느껴지는
물건이 좋아요

폴 아브릴

인터뷰·사진 이슬미

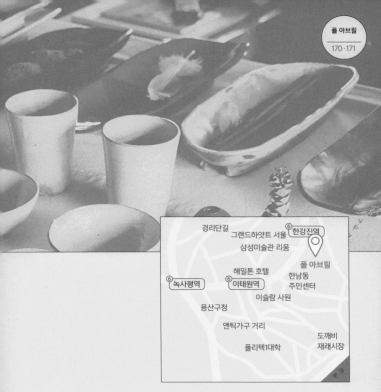

경리단길
그랜드하얏트 서울
⑥한강진역
삼성미술관 리움
폴 아브릴
해밀톤 호텔
한남동
⑥녹사평역
⑥이태원역
주민센터
이슬람 사원
용산구청
앤틱가구 거리
도깨비
재래시장
폴리텍1대학
한강

address 서울시 용산구 이태원로 54길 13, 4층
homepage paulavril.co.kr
instagram @paul_avril

#폴 아브릴 #박성윤 대표 #도자기 #펠트 #패브릭 #한남동 #제품디자인
#이미 존재하는 것을 이야기로 풀기 #메종 기자 #도쿄 통신원 #수공예품의 가치
#정형화되지 않고 나만이 소유할 수 있는 물건 #적어도 3년 버티기
#스스로를 조정하기 #동경오감 #흙이 주는 감성 #자연스러운 소재
#오감을 자극하는 소리와 촉감

공방을 열기 전에는 어떤 일을 했나요?
지금 이 길을 선택한 이유가 궁금합니다.

　　　　대학에서 물리학, 대학원에서 기상학을 공부했어요.
온종일 컴퓨터 앞에서 나사NASA로부터 받은 인공위성 데이터를
분석하며 사는 게 재미없었어요. 대학원을 잠시 쉬며 이것저것
경험하다가 나만의 것을 표현하고 싶다는 생각으로 국민대학교에
편입해 공업디자인을 공부했어요. 대학교에서 2년간 공부하며
자동차, 비행기, 냉장고 등 큰 물건을 디자인하는 것이
저의 감성과 다르다는 사실을 알았어요. 졸업하고 '내 길은
무엇일까'를 고민하다가 이미 존재하는 것을 이야기로 풀어서
전달하는 일을 하자고 생각했어요. 잡지사 에디터가 눈에
들어왔어요. 국내 잡지사에 무턱대고 이력서와 포트폴리오를
보냈고, 운 좋게도 《메종》에서 일하게 되었어요. 3년 정도
에디터로 일하다가 결혼과 동시에 일본으로 가게 되어서
도쿄 통신원으로 활동하며 좋은 숍과 공간을 찾아다녔어요.
그 과정에서 디자인에도 한계가 있음을 깨달았어요. 수공예품과
세상에 하나밖에 없는 공예적인 물건의 가치를 알게 된 거죠.
내가 즐겨 찾았던 장소들을 사람들에게 소개하고 싶어서
도쿄 디자인 가이드북인 『동경오감』이라는 책도 냈어요.
그 후 일본에서 6-7년간 살다가 한국에 왔는데 제가 갖고 싶은
물건을 찾기 어려웠어요. 괜찮은 물건이다 싶으면 너무 비쌌어요.
산업화된 물건은 많은 사람들이 이미 소유하고 있었고요.
그래서 조금 삐뚤삐뚤해도 정형화되지 않고 나만이 소유할 수
있는 물건을 찾다가 아예 내가 만들어서 친구들에게 선물하고
판매하면 어떨까 싶어서 '폴 아브릴'을 열었습니다.

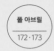
작업의 영감은 어디에서 얻나요?

　　　　공방을 운영하다보니 자다가도 불쑥 생각이 떠오르고,
자연을 보고 영감을 받기도 하고, 다른 사람들과 대화를 나누다가
아이디어를 얻어요. 오래된 물건을 보거나 국립중앙박물관에
가서 선사시대 물건을 보며 그 물건이 지금 있다면 어떤
모습일까를 상상하며 영감을 받기도 합니다.

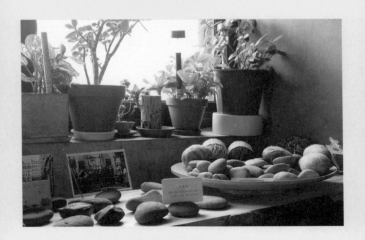

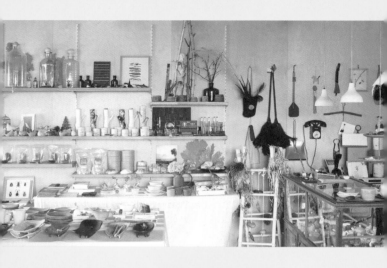

공방 이름은 어떤 의미인가요?

사무엘 베케트Samuel Beckett, 1906년 4월 13일생와
레오나르도 다 빈치Leonardo da Vinci, 1452년 4월 15일생 등
제가 좋아하는 작가들이 4월에 태어났더라고요. 일본에 살 때
사람들이 저의 한국 이름을 어려워해서 폴 에이프릴Paul April
이라고 지었어요. 폴은 남자 이름에 쓰이는 경우가 많아서
중성적인 느낌이 좋았어요. 박씨 성이어서 알파벳 'P'로 시작하는
이름이 좋았고. 한국에 들어오면서 에이프릴April을 프랑스어
아브릴Avril로 바꿨습니다.

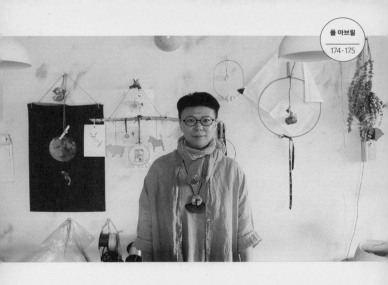

공방의 지역과 장소를 선택한 이유가 있나요?

폴 아브릴은 원래 연남동에 있었어요. 2년 정도 운영하고
나니 좀더 넓은 공간이 필요해서 여기저기 찾아다녔는데,
연남동과 서교동은 임대료가 비싸서 마땅한 장소를 찾지
못했어요. 도자기 작업을 위한 물레와 가마를 놓고 싶어서
넓은 공간이 필요했거든요. 그러다가 지인의 소개로 한남동으로
이전했어요.

소규모 공방만의 장점과 단점이 공존할 텐데요. 공방을 운영하는 원칙과 수익 구조를 어떻게 만들어 가는지 궁금합니다.

작업실에서 직접 만든 물건을 매장에서 판매합니다. 장점은 저희가 물건을 직접 만들고 조정할 수 있는 부분이 넓다는 거예요. 단점은 저희 매장 외 판로가 없다는 거예요. 납품하다 보면 가격이 고민돼요. 저희 공방에서는 1만 원에 판매하는 제품을 다른 곳에 납품하면 수수료 때문에 가격을 높여야 하거든요. 수수료를 30퍼센트라고 가정하면 같은 제품을 13,000원에 판매해야 하는 거죠. 당연히 손님들은 납품처에서 구입하지 않고 저희 매장으로 오겠죠. 납품처에서 판매하는 가격에 맞춰 매장의 물건 가격을 올려야 한다면 저희를 아껴주시는 분들에게 아무 혜택을 드릴 수 없어요. 고민 끝에 저희 매장에서만 판매하고 있어요. 대신 지방이나 해외에 계신 분들을 위해 온라인 숍이나 다양한 판로를 고민하고 있습니다.

공방 운영 원칙은 우리 공방의 오리지널 아이템을 50퍼센트 이상 유지하는 거예요. 지금은 오리지널 아이템이 70퍼센트 정도 됩니다. 앞으로 외부에서 특별히 선택해서 고른 제품이 많아지더라도 매장에서 판매하는 오리지널의 비율을 높게 유지하고, 동시에 다른 곳에서는 찾을 수 없는 물건을 구성해 소개하고자 합니다. 우리 매장과 어울리는 것, 우리 매장에서만 만날 수 있는 특별한 작가를 찾기 위해 발품을 팔고 있어요.

한 공간에서 적어도 3년 이상을 버텨야 흑자로 넘어가는 시점이 온다고 생각해요. 저희는 2년마다 옮겨 다녀서 다음 번 장소에서는 좀 더 오래 운영할 생각입니다.

빠름이 대세인 시대에 느림과 아날로그 미학을
추구하는 이유가 있나요?

편리하고 빠른 것이 생활에 좋다는 것은 저도 동의해요.
그러나 생활의 모든 요소가 빠르게 흐르다보니 한 곳 정도는 숨 쉴
수 있는 통로가 필요했어요. 저는 지극히 소비적인 사람이라서
물건을 사거나 수집하거나 소유하는 것으로 스트레스를 풀어요.
손맛 나고 아날로그적인 물건을 만들고 수집하는 건 빠르게
흘러가는 사회에서 숨 쉬는 취미생활 같은 거예요. 그래서 작업도
비슷한 방향으로 진행하고 있어요. 대량생산은 저보다 잘하는
사람들이 많아서 저까지 할 필요는 없을 것 같아요.

하고 싶은 일을 하며 사는 삶이지만 힘든 순간도 있을 텐데요.
공방을 준비하는 사람들에게 조언을 부탁드립니다.

공방을 준비하는 분이라면 적어도 3년은 적자를 생각하고
버틸 수 있는 자금을 마련하라고 말하고 싶어요. 물론 장점도 있어요.
자기가 하고 싶은 일을 회사나 조직에 구애받지 않고 마음껏 할 수
있으니까요. 사사건건 부딪히는 상사도 없고요. 하지만 모든 일을
혼자서 감당하고 스스로를 조정한다는 것은 생각보다 힘들어요.
늘 긴장해야 합니다. 회사에 다닐 때는 월급이 있어서 계획된
생활을 할 수 있지만, 개인 공방은 수입을 예측할 수 없어서
힘들기도 하고요. 최근 공방들이 많이 생겨나고 있지만,
수공예품의 가치를 알아주는 소비자는 여전히 적어요. 수요자는
정해져 있는데 공급자만 빠르게 늘어나는 거죠. 한편으로는
공방들이 더 많이 생겨나 공방 문화가 뿌리내리고, 일본처럼
공예품의 가치를 알아주는 사람들이 많아지면 좋겠습니다.

공방의 사전적 의미는 '예술가, 장인 등이 작품을 제작하기
위한 방이나 작업장, 혹은 그것의 공통의 기반이나 방침 아래
제작하는 예술가나 직인職人 집단'입니다. 자신이 생각하거나
지향하는 '공방' 개념은 무엇인가요? 3D 프린터 등 이른바
'메이커스makers' 시대를 맞아 공방은 어떻게 진화하거나
변화할까요?

3D 등 최신 기술을 아날로그적 기법과 접목시키는 방법이
있으면 좋겠어요. 최신 기술을 사용해 공방 미학을 담아낼 수
있다면 시대에 어울리는 색다른 것을 시도할 수 있을 거예요.
다만 프로그래밍으로 똑같은 제품만 만드는 기술의 단점을
포착하여 공방만이 할 수 있는 일을 살린다면 이 시대에도 충분히
공방이 살아남을 거예요. 아무리 기술이 발전해도 사람의 손만이
할 수 있는 일이 있으니까요. 아날로그적인 기법만을 고수하고
동시대 기술에 타협하지 않는 게 아니라 최첨단 기술과 함께하는
방법을 모색하는 것도 흥미롭겠죠.

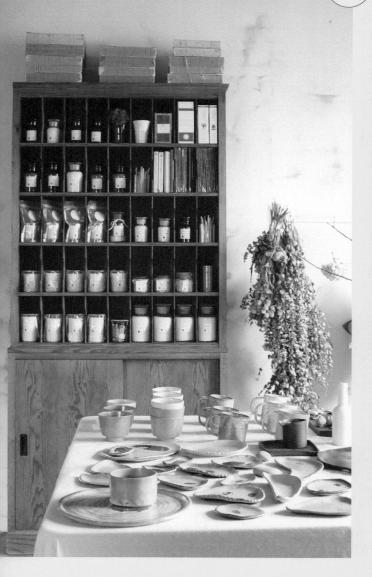

도자기, 펠트, 종이, 향초 등 다양한 분야에 관심을 갖고 있어요.
그중에서도 특별히 애착이 가는 작업물이 있나요?

　　　폴 아브릴에는 도자기 종류가 가장 많아요. 흙이 주는
감성과 흙이 표현할 수 있는 다양한 기법과 기능에 애착이
강해요. 나무, 면, 울wool 등 자연스러운 소재를 좋아합니다.
제가 애착을 갖는 소재들은 한결같이 소리, 촉감 등이 오감을
자극해요. 소재 자체가 영감이 되어 내가 생각하는 물건을
표현하도록 재료에 애정을 갖고 있어요. 특별히 애착이 가는
작업물은 언제나 가장 최근에 작업한 물건이에요. 생활에서 가장
손이 많이 가는 물건은 트리야드 같은 사발과 머그입니다.
저는 제가 만든 작업물을 실생활에서 사용하고 있어요.

세계 각지에서 수집한 소장품도 눈길을 끕니다.
수집에 열정을 기울이는 이유가 있나요?
특별한 사연을 가진 소장품도 소개해주세요.

　　　소장품 1호는 부산 친정집 근처 골동품상에서 구입한
사발이에요. 20년간 살았던 집 아래에 골동품상이 있는지
몰랐어요. 어느 날 친정에 놀러 갔다가 눈에 띄어서 들어갔어요.
도자기 작업을 하기 전이라 도자기를 보는 안목이 뛰어나지도
않았고 도자기를 많이 알지 못하던 시절이었어요. 그런데도
한눈에 그 사발이 들어왔어요. 깨진 부분이 금으로 때워져
있었는데, 사장님께 여쭤보니 이도다완*의 사촌쯤 된다고
설명해주셨어요. 사발에서 풍기는 투박한 느낌이 좋아서 10년 전
당시 30만 원을 주고 구입했습니다. 이 사발 때문에 이도다완을
공부하고 도자기를 배우게 되었어요. 일본에서 생활하며 도자기
전시도 본 경험으로 인해 지금의 폴 아브릴을 운영하게 된 것
같아요. 그 사발보다 비싼 소장품도 있지만, 여전히 저의 보물
1호입니다. 삐뚤삐뚤 손맛이 느껴지는 물건이 좋아요.

·
조선에서 만들어져 일본의 국보가 된
조선사발

작품마다 담긴 스토리가 흥미로워요. 물건을 매개로 그 속에 담긴 이야기를 사고파는 가게라고 소개했는데요. 인스타그램을 보면 무거운 주제와 가벼운 주제를 넘나들며 다양한 이야기를 들려주고 있어요. 평소 책이나 문학을 가까이 하나요? 최근 읽은 책은 무엇인가요?

　　　　원래 물리학을 전공했고 학창시절부터 화학, 생물학, 천문학, 수학 등 자연과학에 관심이 높았는데 물건을 만들게 되면서 그 지식들을 활용하는 것이 즐거웠어요. 물건을 사용할 사람을 연구하면서 인문학에도 흥미를 품었고. 물건을 매개로 한 스토리를 전달하기 위해서는 자연스럽게 문학적인 이야기를 할 수밖에 없어서 문학성 짙은 책을 읽기도 합니다. 저는 여러 권을 동시에 읽어요. 그중에서도 『셜록 홈즈 시리즈』를 좋아합니다. 여러 번 읽었는데도 늘 흥미진진해요. 지식이나 정보도 엄청나요. 당시 배경이 빅토리아 여왕 시절이잖아요. 모든 부분이 신식화되면서 새로운 문물이 소개되던 그 시절이 유럽에서는 로맨틱한 시대였어요. 2백여 년 전의 이야기인데도 동시대와의 연관성을 생각하며 읽다보면 너무 재미있어요. 제가 소장한 물건도 빅토리아 여왕 시대의 물건이 많아요.

**2012년 연남동에서 시작해 2014년 한남동으로 공간을
옮겼습니다. 한남동으로 옮긴 이유는 무엇인가요?
공간을 이전하면서 달라진 점은 무엇인가요?**

　　　옮긴 이유는 앞에서 말씀드렸고요. 연남동에서는 1층에
매장이 있어서 쇼윈도가 있었는데, 한남동에 이전하면서 건물의
꼭대기 층으로 오게 되었어요. 원래 이곳은 주거 공간이었는데
매장으로 만들고 나니 건물의 뼈대가 특이하다는 걸 발견했어요.
전망이 좋고 삼각창도 있어서 다양한 상상을 할 수 있어요.
연남동에서는 집에서 92보만 걸으면 매장에 도착했는데,
지금은 출퇴근 시간이 지하철로 30~40분 걸려서 여러 가지
생각을 하고, 사람들을 관찰하거나 계절의 변화를 느낄 수
있어서 좋아요.

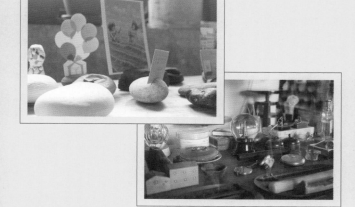

주로 자연에서 영감을 받는다고 하였습니다. '폴 아브릴'을
도심 속 작은 쉼터라고 소개하고 있는데요. 서울이라는 도시에서
자연과 교감을 나누기 위해 어떤 노력을 하나요? 서울에서
좋아하는 장소는 어디인가요?

서울에서 좋아하는 장소는 제가 사는 연남동이에요.
학교도 서울의 서쪽에 있어서 그 동네에서 많은 시간을 보냈어요.
2001년부터 일본에 살던 시간을 제외하고는 계속 연남동에 살고
있어요. 지금은 연남동이 많이 바뀌었지만, 그런 점이 서울이라는
도시가 갖는 특성 같아요. 폴 아브릴과 연남동 집을 오가는 것이
너무 좋아요.

저는 도시에 살면서 맹목적으로 자연을 좋아하는 사람은
아니에요. 도시의 아스팔트 바닥도 좋고 시골의 흙바닥도
좋아해요. 아스팔트를 걷다보면 시골의 흙이 그립고, 시골에서
지내다보면 도시가 그리워지죠. 부산에서 태어나 도시에서만
생활했기 때문에 저에게 결핍된 자연을 추구하는지도 모릅니다.
도시의 보도블록을 밟는 것이 좋아요. 어수선한 공사장 느낌도
좋고요. 어찌 보면 아무 가식 없는 그것들이 진실되고 소박한
모습일지 몰라요.

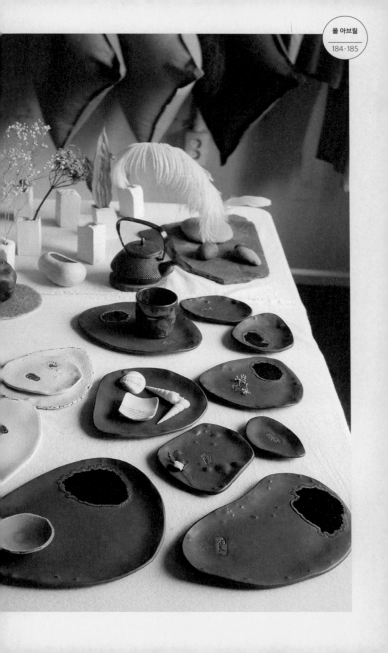

3D 등 최신 기술을 사용해 공방 미학을
담아낼 수 있다면 시대에 어울리는
색다른 것을 시도할 수 있을 거에요.
프로그래밍으로 똑같은 제품만 만드는
기술의 단점을 포착하여 공방만이
할 수 있는 일을 살린다면 이 시대에도
충분히 공방이 살아남을 거에요.
아무리 기술이 발전해도 사람의
손만이 할 수 있는 일이 있으니까요.
아날로그적인 기법만을 고수하고
동시대 기술에 타협하지 않는 공방이
아니라 최첨단 기술과 함께하는 방법을
모색하는 것도 흥미롭겠죠.

폴 아브릴

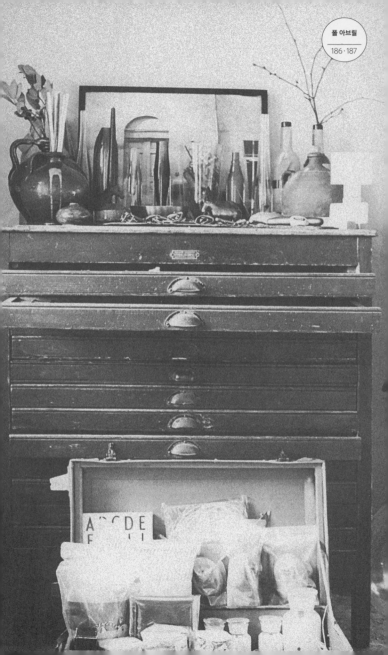

향기를
통해
이야기해요

프루스트

인터뷰·사진 윤혜인

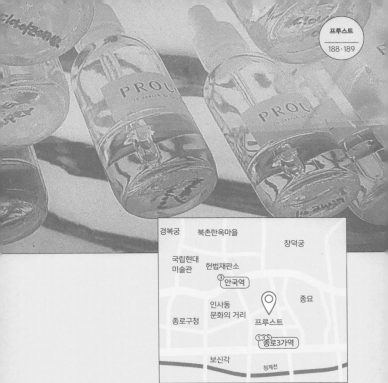

address	서울시 종로구 수표로 28길 17-26
homepage	blog.naver.com/proustscent
instagram	@proustscent

#프루스트 #한유미 기획자 #문인성 조향사 #소셜벤처 #조향공방 #향기 #이야기
#익선동 #프루스트 효과 #우리나라의 감성을 담은 향 #마르셀 프루스트
#잃어버린 기억을 찾아서 #이야기나 이미지를 향으로 공유하는 곳 #독도의 향
#사회적 문제는 나에 관한 이야기 #세상의 이야기를 나누는 곳

공방을 열기 전에는 어떤 일을 했나요?
지금 이 길을 선택한 이유가 궁금합니다.

한유미 – 사회적 문제 해결과 공익 가치 실현을
목적으로 한 소셜 벤처 분야에서 활동했고, 지금도 병행하고
있습니다. 특정 냄새를 통해 과거의 기억이나 상황을 떠올리는
효과를 '프루스트 효과Proust Effect'라고 해요. 냄새를 인식하는
'후각샘'과 감정과 기억을 지배하는 '변연계'가 밀접하게 연결되어
있기 때문이죠. 냄새나 향기가 사람에게 큰 영향을 준다는 점에
착안해 소셜 스토리를 '향기'를 통해 풀고 싶어서 조향 공방을
열었습니다.

문인성 – 향 관련 직종에서 일했어요. 첫 직장은 향수
수입회사였어요. 그곳에서 수입 관리를 하며 회사와 협의하여
DIY 공방을 시도했어요. 향을 공부하면서 사람들의 행복을
사명감으로 삼았거든요. 회사에서 공방을 운영하며 사람들이
향수를 만드는 시간에 정말로 행복해하는 걸 느꼈어요.
선물하는 사람도 기쁘고, 받는 사람도 감동하는 모습이 좋았어요.
회사를 나와 개인 공방을 운영하기로 한 것도 나만의 감성을
담아 사람들에게 향을 선물해주고 싶어서였어요.
우리나라의 감성을 담은 향이라고 할까요. 미국의 'CK ONE',
일본의 '르빠 겐조l'eaupar kenzo'처럼 우리의 감성을 담은
향을 선물하고 싶었어요.

PROUST
in search of lost scent

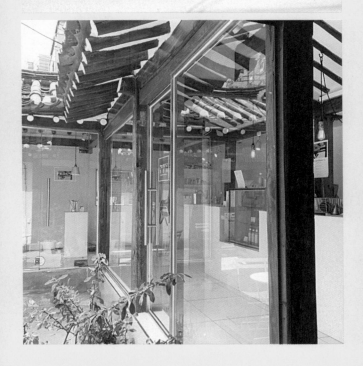

작업의 영감은 어디에서 얻나요?

　　한유미 – 저는 기획자로서 사회의 이야기에 관심을
가지고 있어요. 그 이야기를 어떻게 풀어 나갈지를 고민하며
책, 영화, 음악을 통해 영감을 받고 작업하고 있습니다.

　　문인성 – 작업은 주로 이미지나 어떤 장소에서 느껴지는
기분과 감정을 정리해서 향을 만들고 있습니다.

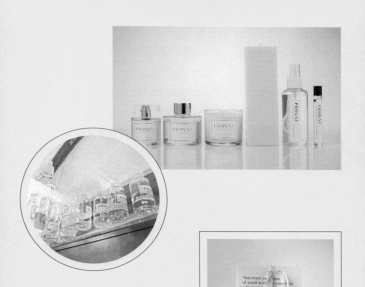

**공방 이름은 어떤 의미인가요? 최근 익선동을 찾는
사람들이 늘고 있습니다. 가장 오래된 한옥을 매장으로
선택한 이유가 있나요?**

'프루스트 효과'는 프랑스의 철학가이자 소설가 마르셀
프루스트Marcel Proust의 작품 『잃어버린 시간을 찾아서』에서
가져왔어요. 『잃어버린 시간을 찾아서』는 프루스트가 평생에
걸쳐 쓴 작품이어서인지 내용도 방대하고 호흡이 길어 끝까지
읽지 못했어요. 다만 또다른 의미에서 그 책이 평생 끝나지
않기를 바랍니다. 마르셀 프루스트도 기념하고, 이름이 '프루스트
효과'를 의미하기도 해서 짓게 되었어요.

저희가 처음 익선동을 찾았을 때는 지금처럼 많은
사람들이 찾는 곳이 아니었어요. 오래오래 우리의 가치가 조금씩
번지길 바라는 마음으로 마당이 있는 이곳을 선택했어요.

**프루스트의 향수는 이름보다 이미지가 눈에 더 들어옵니다.
이미지를 중시하는 이유가 있나요?**

향은 직접 맡지 않는 이상 설명하기 어려워요. 저희는
기존의 향기를 판매하는 것이 아니라 어떤 이야기나 이미지로
받은 영감을 조향합니다. 향기를 파는 곳이 아니라 이야기나
이미지를 향으로 공유하는 곳이에요. 그래서 이야기와 이미지가
주인공이에요.

'독도의 향'을 만들고, 젊은 세대와 기성세대의 거리를 줄이고
노인 소외 문제를 해결하는 'CONTACT' 향도 만들었습니다.
사회적 문제에 관심을 기울이는 특별한 이유가 있나요?
최근 관심을 갖고 있는 사회적 이슈는 무엇인가요?

한유미 – 앞에서 말했지만 프루스트를 열기 전에
소셜 벤처를 운영했어요. 사회적 문제는 나에 관한 이야기예요.
세상은 본래 그런 것이 아니라 내가 만들어간다는 이야기가
있죠. 저는 계속 나아가는 내가 되고 싶었어요. 그런 내가 모여
세상을 만들어갈 수 있다고 생각했어요. 앞으로 소아암 등 아픈
어린이들을 위한 프로젝트를 하고 싶습니다.

자신에게 향을 선물하고 싶다면 어떤 향을 선물하고 싶나요?

　　한유미 – 장미 향기를 내뿜는 꽃들이 가득하고 조각상과 분수대가 있는 유럽의 정원 이미지가 연상되는 향을 선물하고 싶어요. 저에게 평온함과 생기를 전해주는 이미지거든요.

　　문인성 – 은은한 그린 플로럴 계열의 향을 선물하고 싶어요. 산뜻해서 향을 맡았을 때 기분이 좋아지는 향이니까요.

조향에서 가장 신경 써야 할 점은 무엇인가요?

조향뿐 아니라 실험도구를 사용하는 작업은 도구의
청결을 유지하는 게 가장 중요해요. 향료 한 방울에도 전체 향이
달라져서 비율과 양을 정확히 기록해야 합니다.

**소규모 공방만의 장점과 단점이 공존할 텐데요. 공방을 운영하는
원칙과 수익 구조를 어떻게 만들어 가는지 궁금합니다.**

소규모 공방이어서 최근 사회적 문제가 되었던 가습기
살균제나 방향제의 유해성의 원인이 되는 보존제나 방부제를
일체 사용하지 않습니다. 향료도 안전성을 철저히 검증한 것만
사용해요. 모든 제품은 손으로 제작해 제조 공정에서의
유해성도 제거하고 있습니다. 수익은 컨설팅, 교육, DIY 수업,
제품 판매 등으로 이루어집니다.

빠름이 대세인 시대에 느림과 아날로그 미학을 추구하는 이유가 있나요? 하고 싶은 일을 하며 사는 삶이지만 힘든 순간도 있을 텐데요. 공방을 준비하는 사람들에게 조언을 부탁드립니다.

시간이 지날수록 우리가 추구하는 이야기에 사람들이 감동하고, 그 이야기를 통해 세상이 조금 나아졌으면 하는 마음입니다. 두 명이 하다보니 처음에는 부딪히기도 했어요. 서로의 역할을 확실히 구분하고 인정하는 것이 필요해요.

공방의 사전적 의미는 '예술가, 장인 등이 작품을 제작하기 위한 방이나 작업장, 혹은 그것의 공통의 기반이나 방침 아래 제작하는 예술가나 직인職人 집단'입니다. 자신이 생각하거나 지향하는 '공방' 개념은 무엇인가요? 3D 프린터 등 이른바 '메이커스makers' 시대를 맞아 공방은 어떻게 진화하거나 변화할까요?

공방이란 세상의 이야기를 나누는 곳입니다. 한 사람 한 사람을 위한 특화된 공방으로 변화해야 할 거예요.

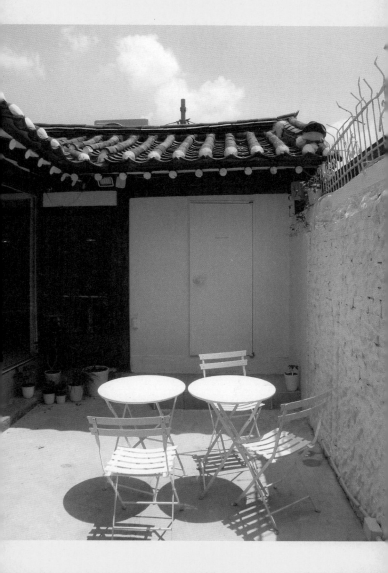

사회적 문제는 나에 관한 이야기입니다.
세상은 본래 그런 것이 아니라
내가 만들어간다는 이야기가 있어요.
저는 계속 나아가는 내가 되고 싶어요.
그런 내가 모여 세상을 만들어갈 수
있다고 생각합니다. 공방이란 세상의
이야기를 나누는 곳입니다.
한 사람 한 사람을 위한 특화된 공방으로
변화해야 합니다. 시간이 지날수록
우리가 추구하는 이야기에
사람들이 감동하고, 그 이야기를 통해
세상이 조금 나아졌으면 합니다.

프루스트

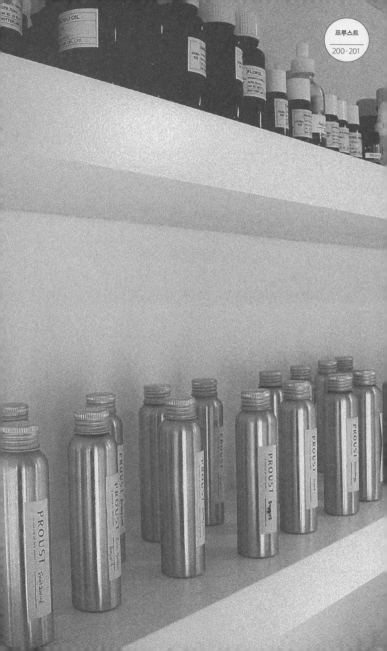

epilogue

결과를 만드는 일을 한다.

자신이 정말 좋아하는 사람들과 일을 한다.

자신만의 목표와 스케줄을 정한다.

새로운 곳에 가고, 새로운 사람을 만난다.

고객들을 자주 만난다.

실패를 두려워하지 말라.

정지훈
『오프라인 비즈니스 혁명』 중에서

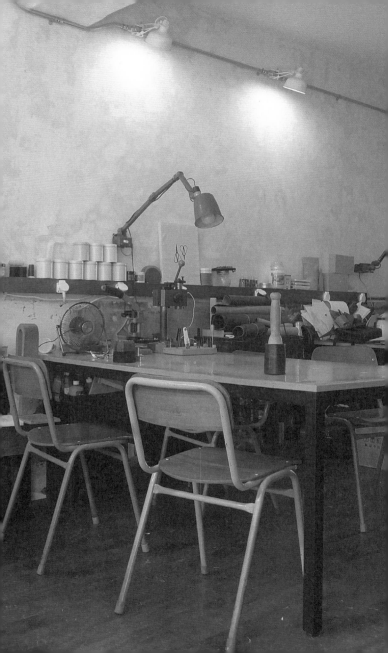

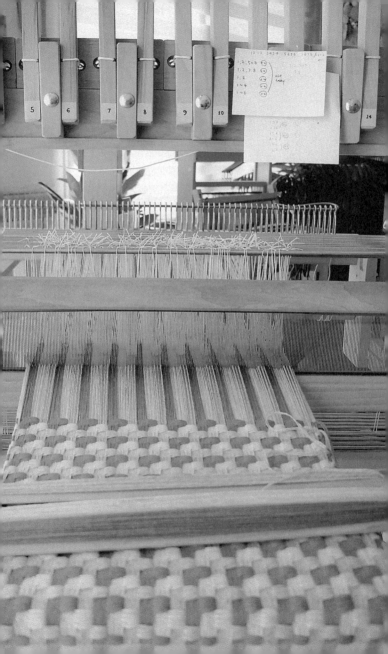